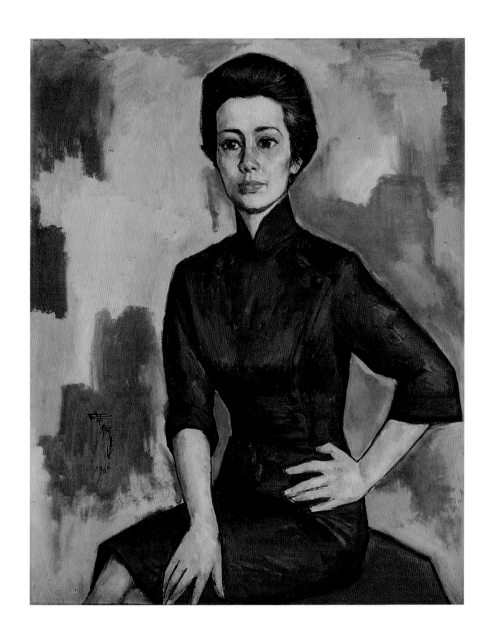

華嚴影像自選集

千心映影

自序

「考慮出版一冊影像集嗎？」朋友甲問：「現在科技發達，印刷精進。把你數十年的老照片整理起來，出版一冊集子；是一件很有意義的事。」

打從少女時期開始，我便不喜歡拍照，過分愛美的心態在作祟。每當對著鏡頭，要自己表情輕鬆自然，卻益發肌膚緊繃；所得的照片眼斜嘴巴歪，一副怪模樣。

「不，不，不，我絕對不要拍照！」嘴說不夠，一面搖頭又擺手。

開始寫作以後，和人們接觸的機會多；來不及搖頭擺手，影子已入人家照相機中。日子過得快，轉眼數十年；從黑白到彩色的照片，算算至少幾千張，對自己美不美這回事已經不那等在乎。偶見昔日的「倩影」，和今日的老臉相比對，唔，原來「鬼婆也有十八歲」。

「什麼？收拾老照片結集成冊？出版？發行？那算什麼作品？那簡直是打秋風的舉動呀。」朋友乙不以為然。

「過去的照片一張是一張。」朋友甲非常熱心：「昨日的模樣兒，今日已不復得。趁目前你的目力和記憶力都還不錯，做一個拾荒者，把這件只有你自己能做的事做起來。否則，要不了多久，那些可紀念的痕跡全都入了垃圾場。」

我盤膝坐在牆角落的地板上，矮櫃子的門給推開，裡面橫七豎八充塞著照相本兒，用勁拉拔出一兩冊，臂膀已經乏力，攤鋪在腿膝上一頁一頁地翻閱，不知不覺兩三個鐘頭過去。到了夜飯時刻，只感頭昏腦脹，精疲力竭。

「得了，這是一件徒勞無功的事情。」朋友丙的意見：「老實說，如果你曾經是個美人兒，時至今日，也早已面目全非。何況，二八年華的你也沒聽說和美扯上什麼關係，人家看影像、看寫真，要看的是鮮蹦活跳的迷人姿色，就讓時光倒流，你有本事和哪一位名模、影星爭短長？！」

「可不是，」朋友乙原是一直為我的好處著想的：「以你我年齡身分、打算出什麼影像集？請問你的目的是什麼？求利？求名？出鋒頭？你可曾想過，這不但徒勞無功，而且是一件自尋煩惱、自找苦吃、自討沒趣的事呀！」

我拍拍沾滿塵灰的手，把堆疊得小山丘樣的照相本兒一一給放回櫃裡去。忍不住又打開這一冊，三個孫子嬰兒時期的照片，一張張粉嫩圓潤、天真無邪的臉龐兒笑吟吟地向著人；那種嬌憨可愛的形貌，真到了無以復加的地步。我依稀聞到陣陣乳香，而想把臉孔湊上去，給他們千千萬萬的熱吻。

這一幀，拍攝於松江路舊居中，黃臉婆的我正垂目注視著什麼，爺爺在一旁手抱小向林，孩子亮晶晶的瞳眸凝注地看我，雙臂向我伸著，渴望投入我的懷抱

的神情。我向來不做自己是個美人的夢，但是這一張照片，我真是醜到這副模樣呀！我不能讓誰看到它。但也是這一張照片，我不能讓它有朝一日丟棄垃圾場。

大冊小本的相簿兒重新搬了出來，一張張的照片重新選擇；像行走在無邊無際的沙灘上，拾取著形形色色的卵石。時

日既久，團體、集會、社交方面的留影就十分「霧煞煞」；何時，何地，何人，何事，……當日不曾記載的，就已經完全「嘸宰羊」。照片需要編年，又得說明，要如何找出那些資料，只怕就像海底撈針一般的不易。

「媽，這是件辛苦又繁重的工作，您非要費心地完成不可嗎？是的，今日社會上出版影像集的人與日俱增：政治人物、企業人士、各行各界的名流等等應有盡有，但是他們有祕書、有助理，可以分擔工作。像您這樣單槍匹馬、獨自摸索的人並不多見，我們知道您的目的不在求名、求利，難道您真認為必須護衛那些老照片，否則有朝一日將被丟棄廢墟之中?!」

兒女們的心意我了解，只是一件事既經開始，總希望有始有終的完成。還相信只要多花時間和精神，不至於發生無法克服的難事。說到「護衛」兩個字，我不認為人能護衛什麼，因為，人間世有形有相的，哪一項的終點不是「虛妄」？

一年有餘的時間過去，我把已經挑選出來的照片一一黏貼起來。經過多次的增添和刪除，貼滿B4大小的紙面超過兩百張。粗計一千八百幀，留下約莫一千份。相信還有該刪的，也還有該收集而未收集的；但一本冊子已經滿載，可以打住了。

我一向不贊成寫自傳，這集子便擺脫自傳體的束縛。日子是從公元一九六一年（民國五十年）左右開始，直到二〇〇六年，這時候的我已經很久很久沒在人家鏡頭裡面湊熱鬧了。所以只見我的一雙佈滿皺紋的老手，撫弄著一隻銀製的海獅；我捏住它，又放了它。彷彿訴說著這一生走來，我攫取了什麼，又放棄了什麼。「霧煞煞」和「嘸宰羊」的地方以「知之為知之，不知為不知」處理。西諺云："A picture is worth a thousand words." 那些照片是會說些能說的話的。

另外，我添製一片光碟，收錄下公元一九八八年（民國七十七年）我在中華電視公司所作的一場演講，那時候我出版了十六冊的書，四冊全對話體的長篇小說則只寫出第一冊的《神仙眷屬》。那次的講演談不上滿意，但那是我僅有被完整錄影錄音的一回。我留下三首我在連續劇中所唱的歌：《七色橋》的〈漁歌〉，《花落花開》的〈燕子〉，以及《燕雙飛》中的〈紅豆詞〉。我自小喜歡唱歌，但都沒有機會學唱，三次在電視公司錄音室中匆匆錄音，可以說只不過「亂唱一通」，但那也是所謂的碩果僅存。

我手寫一遍二〇〇三年所發表的一篇〈禪坐與我〉，由長女葉文心以國語誦讀。朋友甲認為應該由我誦念原文，但是現在的我什麼也做不好，我只依循女兒的聲音重複一遍那原是由我父親的一篇〈論佛〉所衍生出來的文章。而以該文的末了數句作為本序的結言：

「……塵世事萬萬千千，真已是安然的時刻，形影既來，清晰栩栩；過去了，一片空寂。我如此接續前路，直向明朝。」

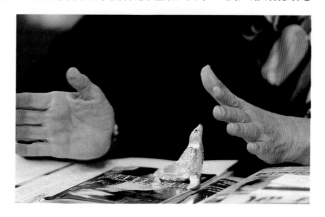

目錄

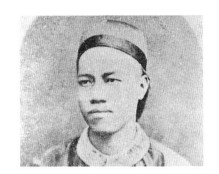

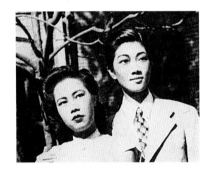

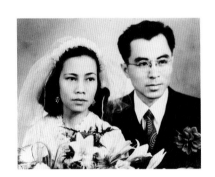

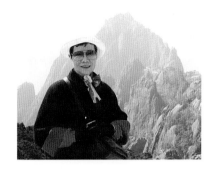

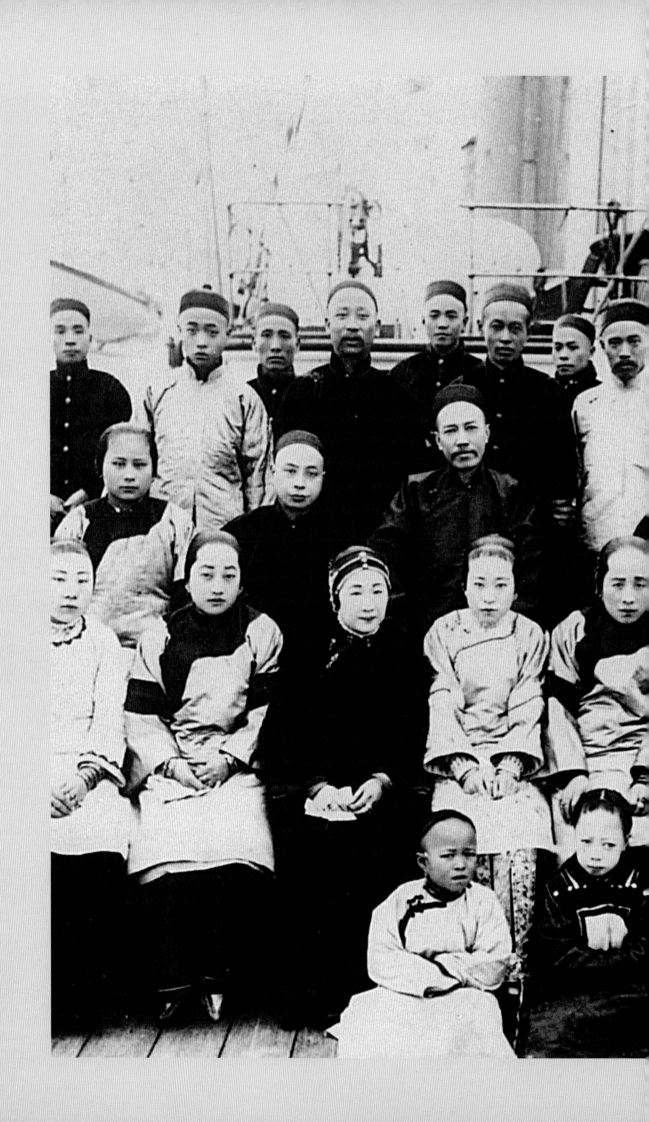

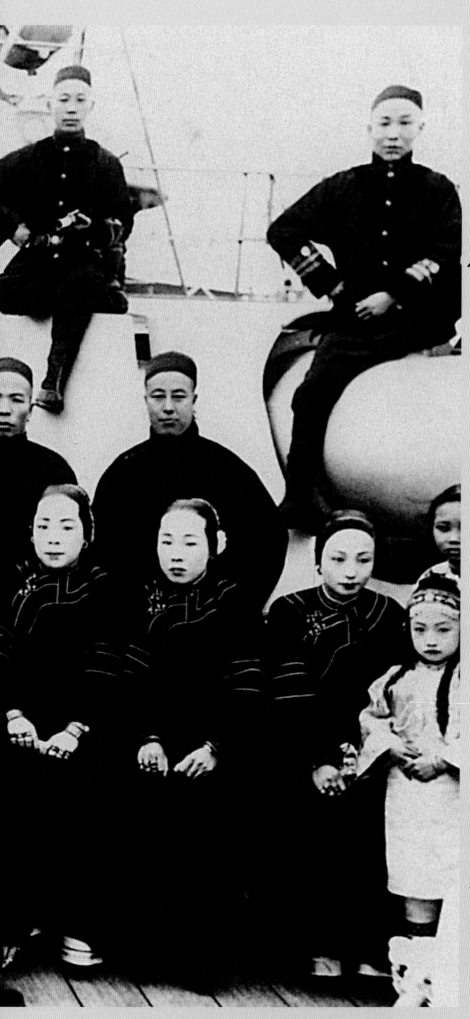

家族

◀1899年祖父嚴復（第三排中）和薩鎮冰（後排右三）及葉祖珪（後排左四）在向英國購買「海圻」或「海天」軍艦上與眷屬等留影。

吾祖嚴復

爲清末民初中國知識界一位早期西方重要思想的譯介者。出生在清咸豐三年（1854年），福建福州南台蒼霞洲。始祖嚴懷英公原籍河南固始，歷祖行醫濟世，行善樂施，家無恆產。1866年，祖父考進海軍馬江學堂，二十四歲先入英國朴資茅斯大學院，後入格林尼次海軍大學，二十七歲學成返國，主持天津水師學堂二十年生涯。1895年，翻譯《天演論》。並先後譯有西方思想學說著作八種，影響近代中國思想至深且遠。

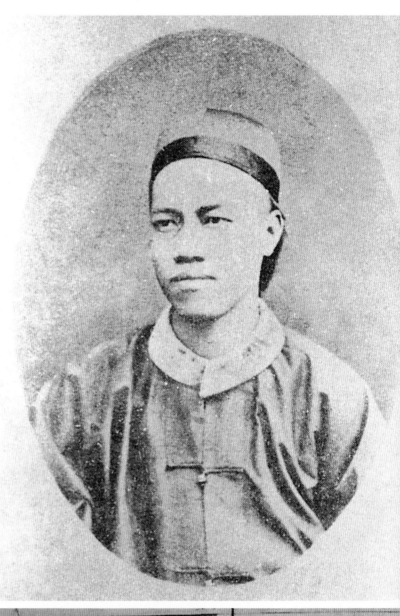

▶1878年攝於巴黎。祖父有詩「漫題二十六歲時照影」，即此照。

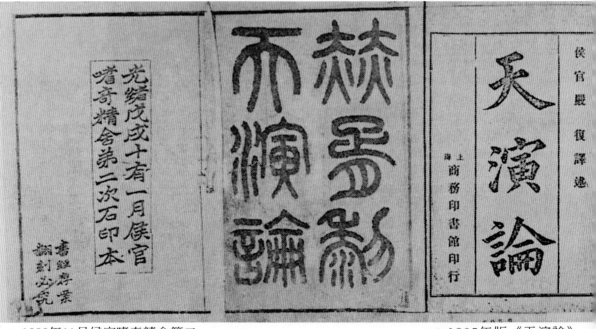

▲1898年11月侯官嗜奇精舍第二次石印本，商務印書館印行。

▲1905年版《天演論》書名頁。

8

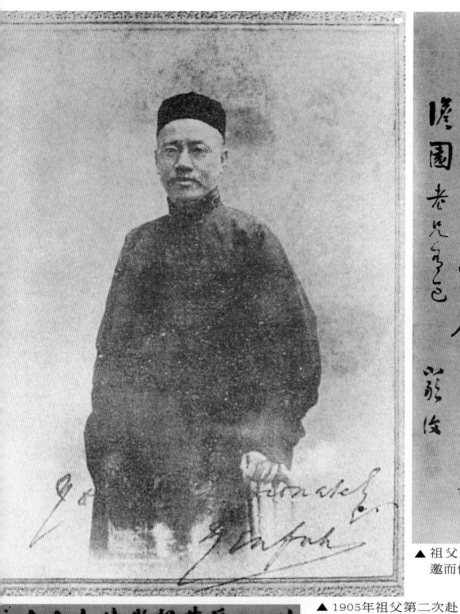

▲ 祖父應京中詩人成多槭之邀而作，書於1916年。

▲ 1905年祖父第二次赴英國時所攝，時年五十三歲，下端為嚴復英文簽名。

▲ 祖父《天演論》譯著原稿（1896年）。

▲ 2005年陳淑貞女士（左）到福州嚴復紀念館參觀，和副館長王亞玲合影。

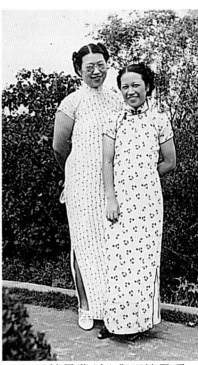

▲三姑母瓏(右)與四姑母頊。

◀祖母江鶯娘夫人。

▲四姑母頊。

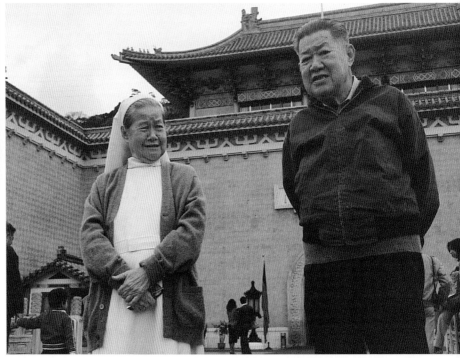

▶四叔父璿和二姑
母璆。

▲母親林慕蘭（左）、大姨母林慕安（右）和盛觀頤女士於園中飲茶小聚。

◀外祖母姓陳，閨諱芷芳。外祖父為台灣望族林本源家長房次子。祖字輩的四位先人中，我只見過外祖母。

◀外祖母（前坐者）和母親（左一）、大姨母（左二）及三位舅父，大舅父林熊徵（右二）、二舅父林熊祥（右三）、三舅父林熊光。

▶居住上海時，和母親（右前一）、（右後起）大姊倬雲、二弟仲熊、三弟僖合影。

▼大哥僑。

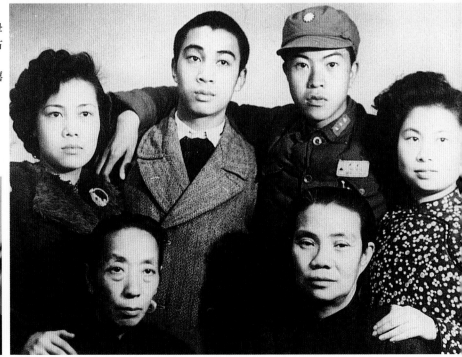

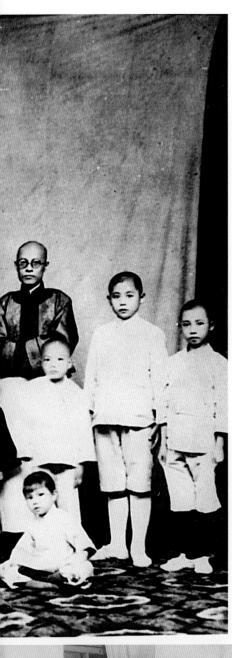

▲ 兒時五歲。

◀ 五歲時（左前排一）與外祖母、父母、姨母、舅父母及兄姊、表兄弟等合影之全家福。

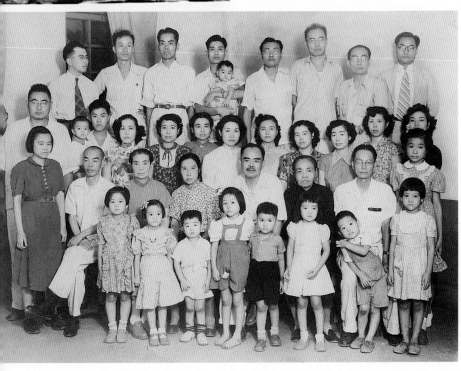

◀ 母親（二排左三）、明勳（後排左一）停雲（三排左四）和二舅父（二排右四）一家人合影。

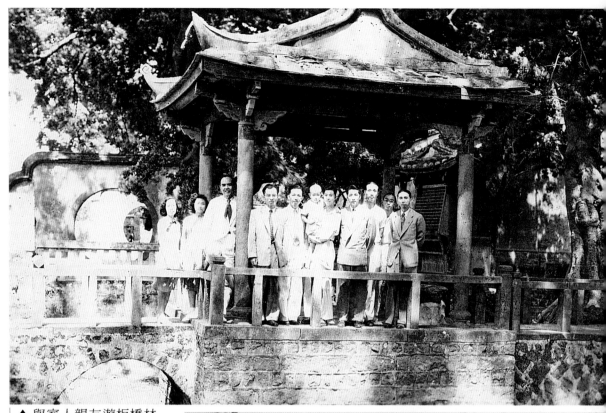

▲ 與家人親友遊板橋林
本源花園。

▶ 板橋花園中，明勳
（後排右五）、前排左
三起：停雲、倬雲
（左四）、張正芬（左
五）、顧正秋（左六）
等人合影。

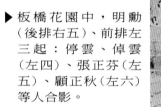

▶ 葉明勳與停雲攝於板
橋花園。

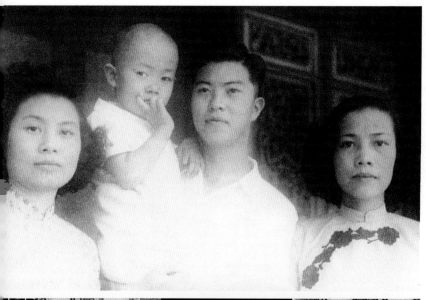

◀ 姊倬雲（左一）、二弟
仲熊（手抱表弟林明
成）與停雲（右一），
攝於板橋花園。

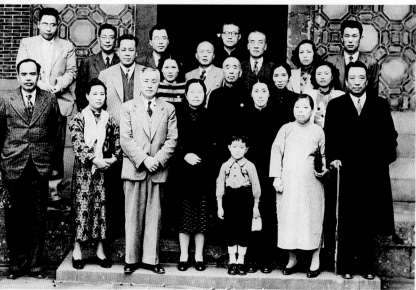

◀ 陳立夫先生（前左三）
訪問板橋花園。

▼ 姊夫辜振甫（二排左
四）、姊倬雲（二排
左五）訂婚紀念。

15

我的父親

▶ 1962年（民國51年）
父親在福州逝世。

▶ 1993年文可（後一）
隨我回福州叩拜父
親靈前。

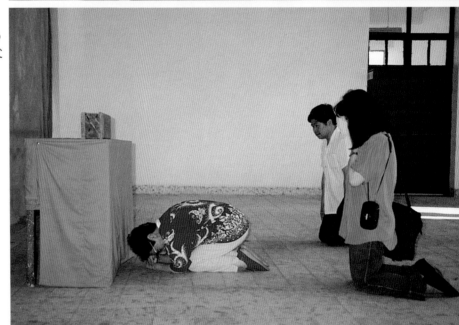

▶ 內姪嚴正（右）到福
州接奉父親靈骨灰
返台，左為堂弟嚴
以振。

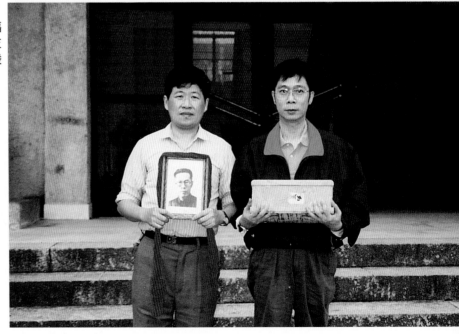

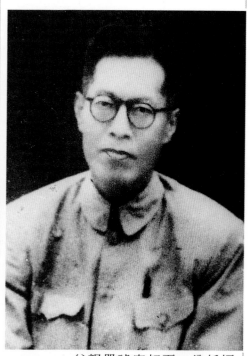

◀ 父親幼年時（右一）和
　大姑母瓊（左一）、二
　姑母璆（中）合影。

▲ 父親嚴琥字叔夏，曾任福
　建協和大學文學院院長。
　1949年母親帶著我們五名
　子女來台灣，父親的入境
　證寄遲一步，隻身留在家
　鄉，於1962年（民國51年）
　病逝福州。

▲ 父親（前左一）和福建協和大學教
　授與畢業生合影。

▼ 母親和停雲（前左）、大姊（後
　中）、二弟（後右）、三弟（後左）。

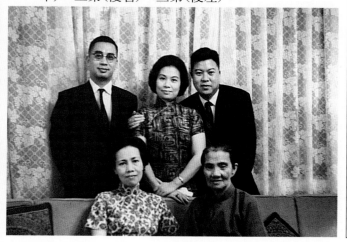

▼ 父親擅長書法，下筆龍
　飛鳳舞；逸興遄飛。

17

▲ 十二歲郊遊。

▶ 就讀福州進德女子中學，停雲（後排左三）和姊倬雲（後右二）及同學們合影。

▼ 學校懇親會時，停雲（右一）和同學們表演舞蹈。

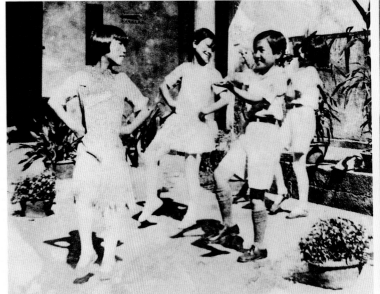

成長

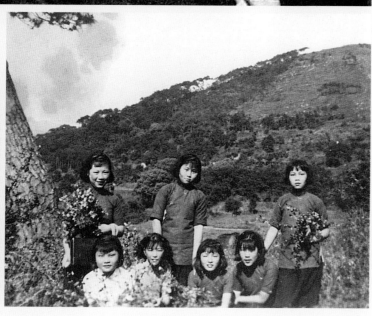

◀停雲（後右一）、姊
　倬雲（後中）和進德
　女子中學的同學們
　郊遊合影。

▲ 攝於上海・海格路老
　家狹梯旁。

▶ 停雲（居中，手扶石
　階者）和同學們遊烏
　石山。

▶ 就讀上海南洋模範中
　學，演出話劇《四姊
　妹》飾大姊。右三人
　為同班陸時言及高
　二、高一同學。

▼ 外祖母去世，和姊（右
　一）、二弟、三弟攝於
　福州二舅父住宅。

20

▲ 福州進德女子中學，停雲（左七）、
　 倬雲（左二）和同學們參加募捐隊。

▼ 上海南洋模範中學參加話劇
　 演出。飾女主角（左），男主
　 角由同學女扮男裝。

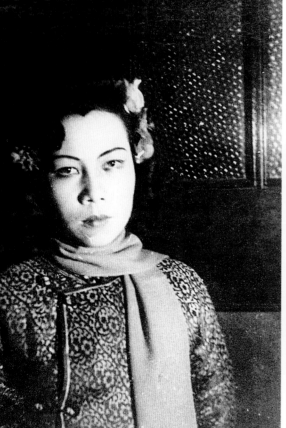

▲ 大學時期演出話劇
　《啞小姐》。

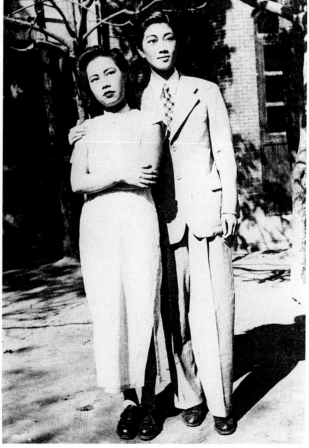

就讀上海南洋模範中學

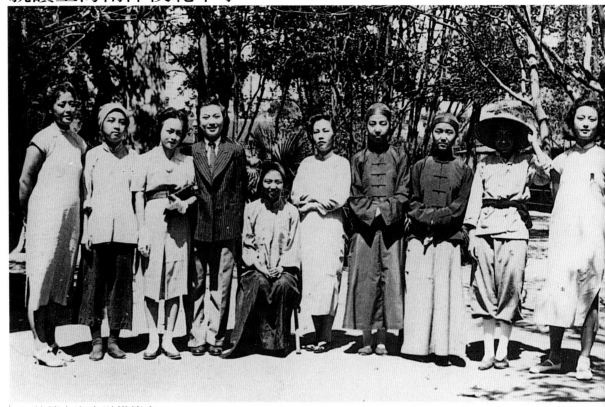

▲ 就讀上海南洋模範中學，演出話劇《回家以後》飾女主角吳自芳（右五）。導師施懿德（左一），同學洪錦麗（右一）。

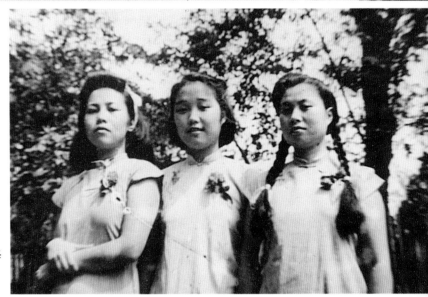

▶ 與姊倬雲（右）、同學徐曉白(中)合影。

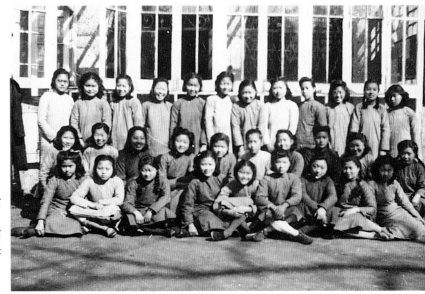

▶ 上海南洋模範中學女子部民三三級合影。停雲（後排立者右四）、姊倬雲（前排坐者右二）。

中山女高任教

◀台北中山女高任教，
停雲（左二）陪學生郊
遊金瓜石。

◀停雲（左三）陪中山女
高學生郊遊。

▼ 1944年（民國33年），
上海南洋模範中學女
高中第一屆畢業師生
合影。停雲（中排中
間）、姊倬雲（中排左
五）。

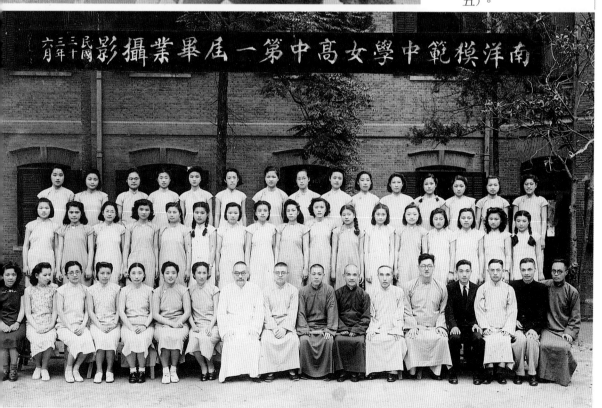

就讀上海聖約翰大學

▲ 1948年（民國37年），自
　上海聖約翰大學畢業。

▶ 上海兆豐公園，倚樹
　留影。

▼ 兆豐公園一角。

▶ 停雲（後排左三）和同
　學們攝於上海聖約翰
　大學交誼廳前。

▼ 上海兆豐公園雕像一角。

▼ 大學時期，騎單車上學。

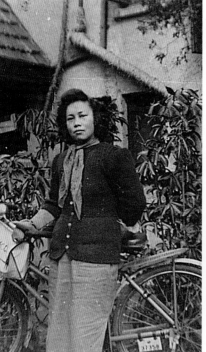

▲ 上海・海格路家門前，和
堂姊倚雲（左一）、姊倬雲
（右一）合影。

▼ 上海聖約翰大學校園中。

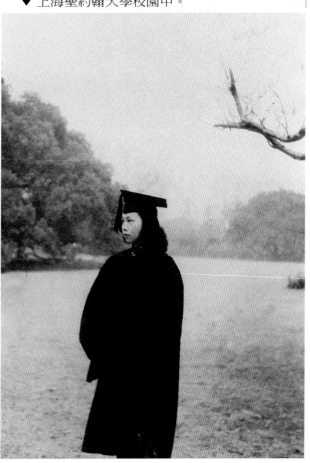

▲ 上海兆豐公園。

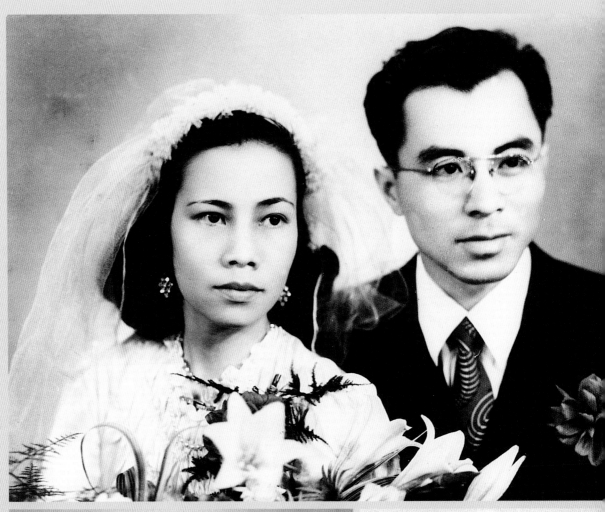
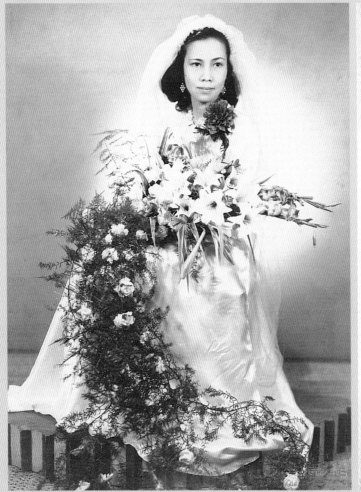

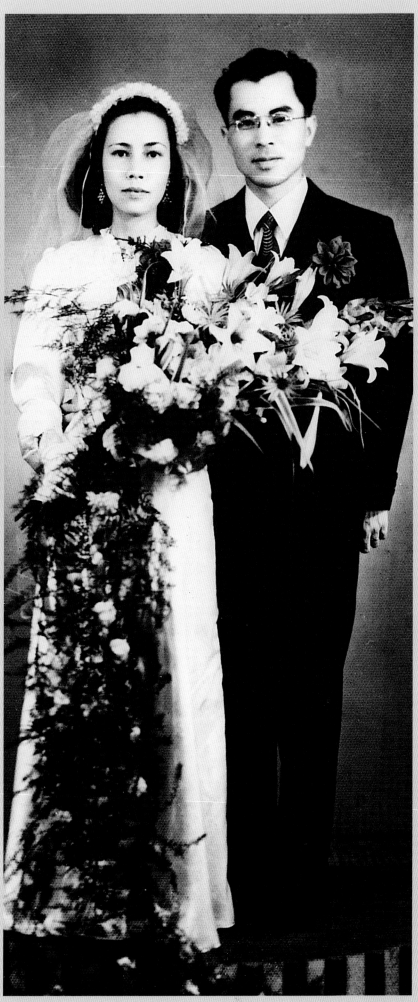

婚姻

◀1949年（民國38年）
4月26日，與葉明勳
牽手步上姻緣路，
婚禮的地點在台北
市中山堂光復廳。

長女葉文心

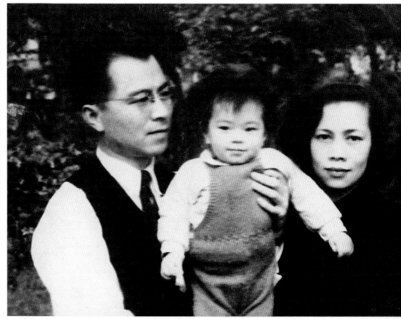

▲ 還坐不穩的小文心，身穿媽媽為她裁製上有文心字樣的衣服。

▶ 爸爸舉著滿週歲的文心，和媽媽在中正西路舊家的院子留影。

▶ 文心四個月。

▶ 文心乖巧地坐在舊家的庭園中。

▼ 小文心的諸多表情。

▲ 文心剛出生（左上）。
文心嬰兒時期。

◀母親（後左）手抱文
心，二弟（前左）、三
弟（前右）和葉明勳
（後右一）、停雲（後
右二）在台北市中正
西路二號舊居合影。

兒子葉文立

▲ 文立從小安靜，是個
乖寶寶。

▶ 文心、文立和我們，
攝於舊家庭園中。

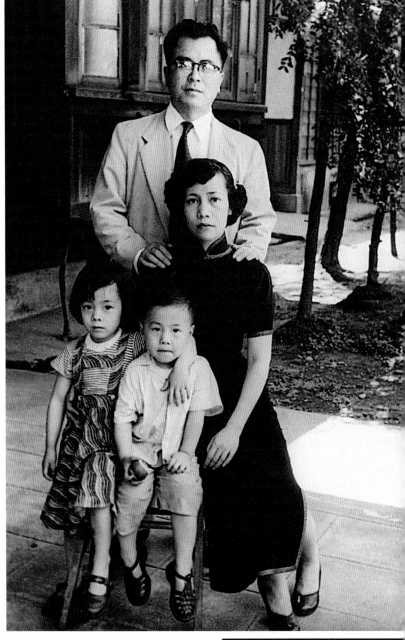

▶ 兒時不同時期的文立。

▼ 小文立愛看書。

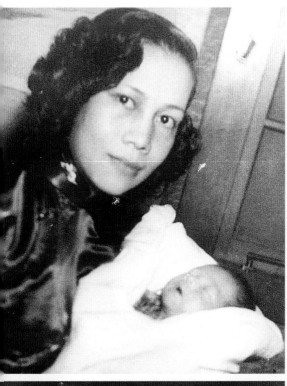

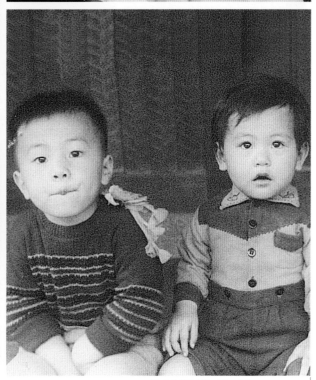

▲ 文立剛出生（左上）。
　爸爸對兒子很滿意（右上）。
◀ 文心、文立小姊　　文立和姊姊文心（左下）。
　弟倆和媽媽。　　　文立和妹妹文可（右下）。

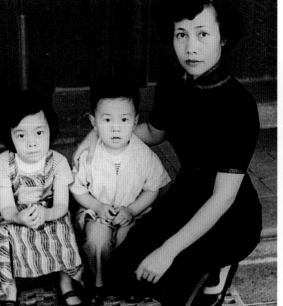

次女葉文可

▲ 小文可笑容可掬的模樣。

▶ 文可兩隻小手緊握著玩具。

▼ 在中正西路舊居庭園。

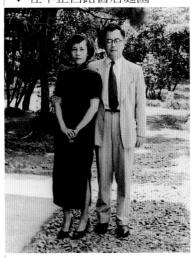

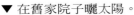

▶ 文心（左）、文可（中）、文立（右）三人在草地上玩耍。

▼ 在舊家院子曬太陽。

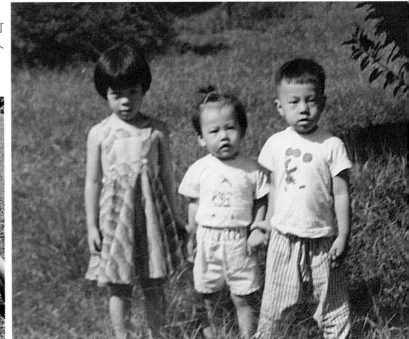

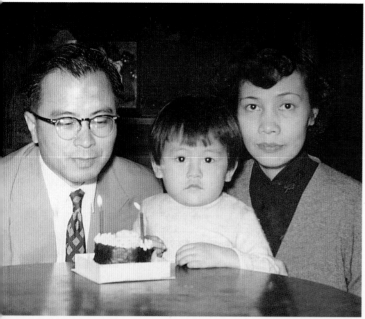

▲ 媽媽抱著文可坐在舊家的前院。

▲◀ 文可兩歲生日，為她
準備了小蛋糕。

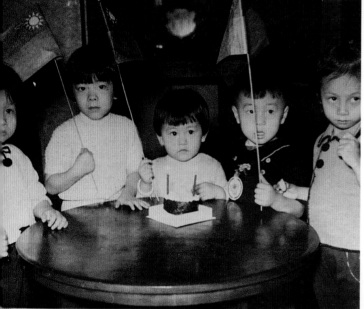

◀ 雙十節，文可(中)和哥、姊
以及表姊，慶祝兩歲生日。

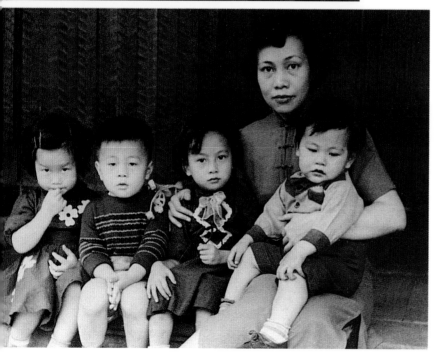

◀ 外甥女辜懷箴（左
一）、文立（左二）、
辜懷群（右二）、文可
（右一）。

三女葉文茲

▲ 文茲出生時頭髮少，
額頭飽滿眼睛大。

▶ 爸爸舉著文茲，頭髮
長出來了，很可愛。

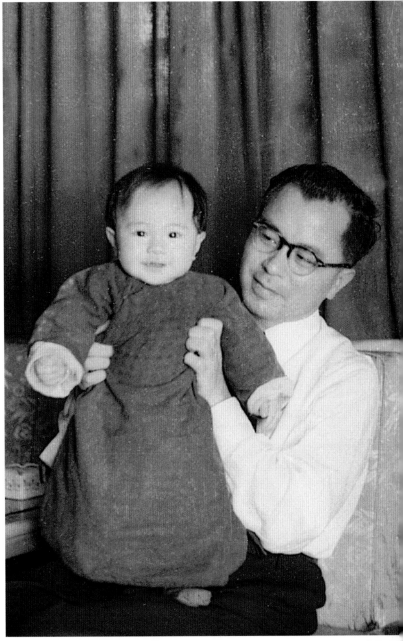

▶ 我們和四個孩子。

▼ 爸爸很疼么女。

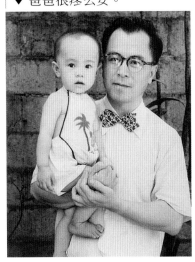

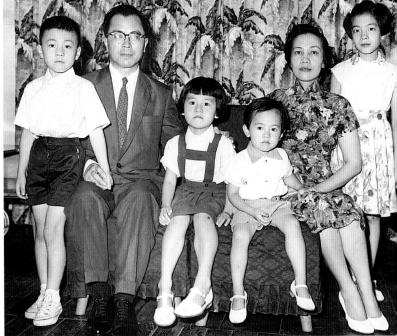

▲二弟（前右二）和文心、文立、文可、文茲合照。

▲◀我抱文茲，旁為小姊姊文可。

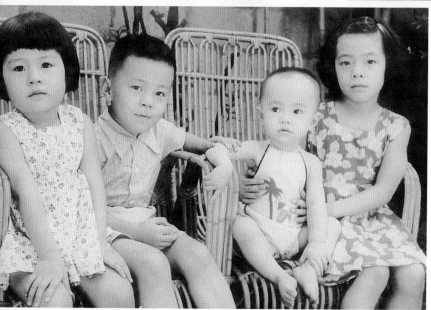

◀文可和文立擠一張椅子，文心雙手扶著小妹文茲坐另一張椅子。

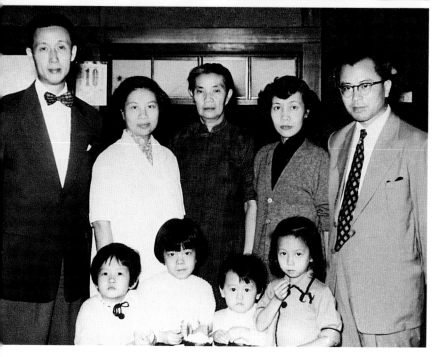

◀母親（後中）、姊姊倬雲、姊夫辜振甫（後左一）和我們，以及孩子們，左起辜懷箴、文心、文可、辜懷群。

▶ 葉明勳任職中華
日報社長。

▶ 接受中華日報同
仁贈送紀念品。

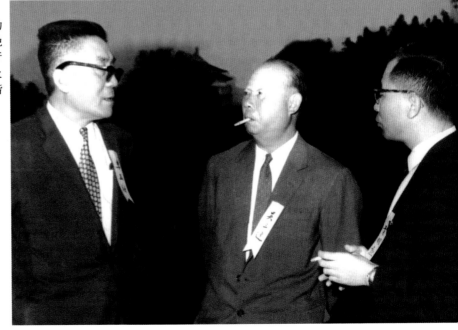

▶ 1960年葉明勳
（右）接掌自立晚
報社長與吳發行
人三連（中）及
董事長李玉階
（左）。

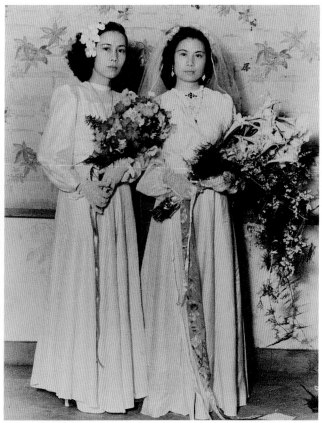

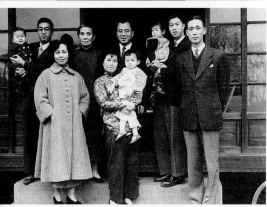

▲◀ 初識葉明勳，他是
中央通訊社台北分
社主任。

▲ 姊姊倬雲結婚，
妹妹停雲當女儐
相。

◀ 母親和我們在中正西路舊
居。後排左起，三弟、母
親、葉明勳、二弟、姊夫辜
振甫；前排我和姊姊。

◀ 中正西路舊居留影。

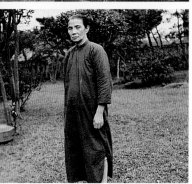

▲◀ 母親在舊居園中。

◀ 母親和華嚴短文集中筆
下的「管家婆婆」。

筆耕生涯

▶ 1958年開始筆耕生涯，
至今完成22部作品，除
了《澳洲見聞》、《華
嚴短文集》、《千心映
影》外，在19部長篇小
說中，《智慧的燈》、
《生命的樂章》、《玻璃
屋裡的人》已出版英譯
本。大部分著作已發行
大陸簡體字版。

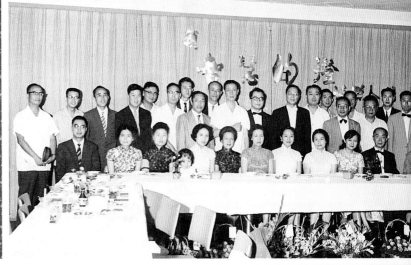

華嚴作品1

智慧的燈
初版：1961出版
連載：1961/5/大華晚報
電視：1973/香港無線電視台

▼ 文星初版封面，書名
　為葉公超先生題字。

▲▲ 茶會上。

▲ 大華晚報社長耿修業
　（左），文星書店發行
　人蕭孟能（右），出
　席《智慧的燈》出版
　記者會。

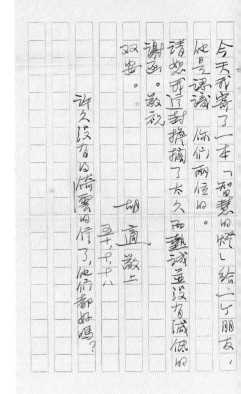

◀ 這張照片當年掛在文
　星書店的櫥窗，與新
　書《智慧的燈》並
　列，造成轟動。

▲ 茶會上。

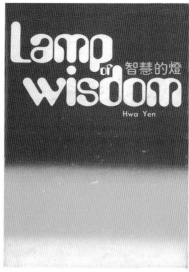

Lamp of wisdom 智慧的燈 Hwa Yen

◀《智慧的燈》受歡迎，當時美國新聞處（USIS）處長 Richard M'Carthy 請張蘭熙女士英譯；並由英國作家John Slimming 協同完成。

▼ 1963年，英國作家John Slimming（右一，戴墨鏡者）抵台，隔座為張蘭熙女士。

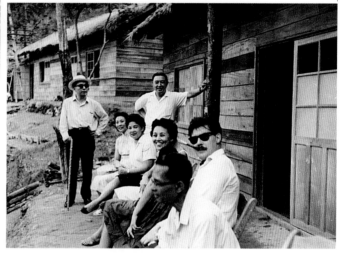

▼ 胡適博士來信說，《智慧的燈》是他在休養中，每天必看的。

明鑫先生：
停雲夫人：

今年七月裏，承你們倆寄贈「智慧的燈」一冊，當時我正值我在今年第二次病中，沒有寫信道謝。一擱就是三个月，真是失礼！千万請恕罪。

停雲夫人的小說初在報紙上發表時，正當我因心臟病住在台大医院；後來我四月尾才回到香港，那時停雲夫人的小說已結束了，已快出版了。這屆小說是我病中每天必看的，也是我的等……

暫住台北市休養，直到八月底才回到香港，

「藝衛」朋友每天必看的。所以我預約了五套，送給我病中「藝衛」的四个朋友，一所自己也留了一部，一你的一件記念品。

七月裏收到停雲夫人簽名贈的一本，又给明鑫先生的名片，我才知道你者是停雲的妹妹，是嚴孝遠先生的孫女。

這幾个月以來，我常聽朋友說起「智慧的燈」，也聽說這本書銷售的很好，我私心很高興。

今天寫信向你们兩位道謝，同時也盼望停雲夫人繼續寫作，使我们不久又可以讀她

華嚴作品2

生命的樂章

初版：1963出版

連載：1963/7/大華晚報

電視：1973/9月/香港無線電
視翡翠電視台（改編劇
名「吳園柳莊」，由鄒
世孝編導）。

▶ 從年輕時便喜歡親近
大自然，遊山玩水。

▶▶ 偕友野柳行。後排左
起徐林秀、秦舜英，
前排左起嚴倬雲、丁
桐、華嚴。

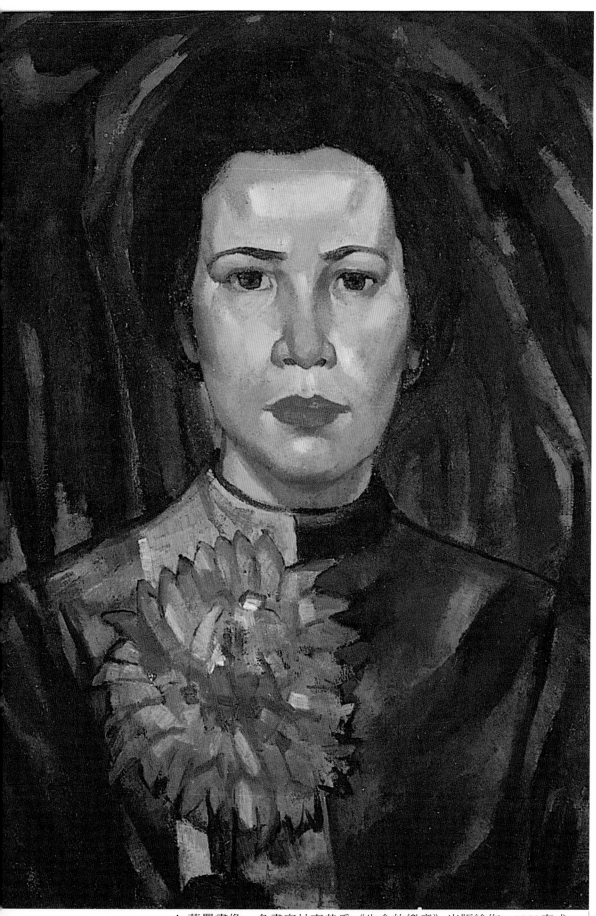

▲ 華嚴畫像．名畫家林克恭爲《生命的樂章》出版繪作，1963完成。

華嚴作品3
七色橋
初版：1966出版
連載：1966/4/1/聯合報
電視：1971/台視第一齣彩色
國語連續劇，1992/台
視八點檔連續劇。

▲ 葉公超先生題字。

▶ 前往拍片現場參觀。

▶左起姚宜瑛、華嚴、
躍昇文化總經理林蔚
穎、張芳寧。

▶▼《七色橋》開鏡：台
視導播龐宜安（前左
三）、主任徐圓圓
（中）、經理李涵寰
（後左三）、及華嚴
（前左四）和劇中演
員合影。

▼ 1966年文星版封面，
名畫家林克恭繪作。

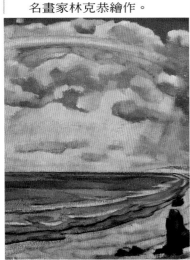

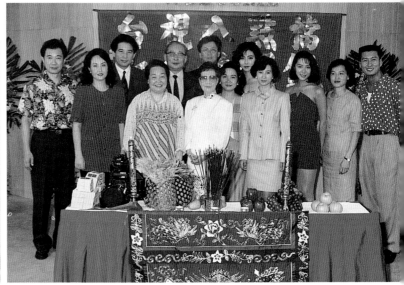

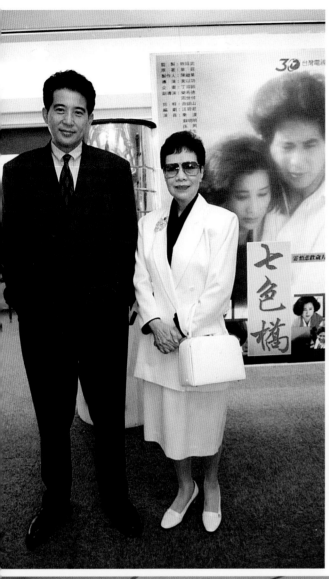

▲ 為《七色橋》錄唱劇中歌曲「漁歌」。

◀ 1992年台視八點檔連續劇《七色橋》二度製播。與劇中男主角秦漢站在海報前合影。

▲ 表弟張昭泰（右一）表弟妹王平（左一）來看錄影。

▼ 1971年，台視第一齣八點檔彩色國語連續劇《七色橋》播出，劇中男女主角為鄒森與郭彩雲。

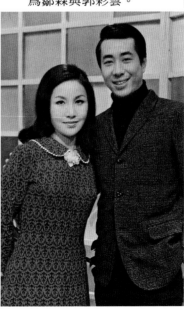

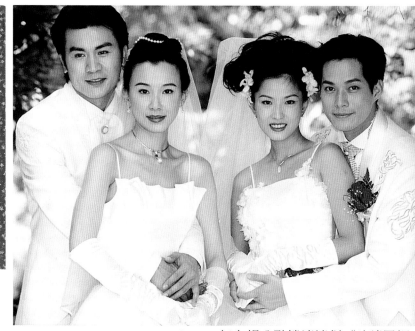

華嚴作品4
玻璃屋裡的人
初版：1967出版
連載：1967/4/11/聯合報
電視編劇：1999/華嚴/共22集
電視：1999/台視八點檔連續
　　　劇，1995/大陸長篇連
　　　續劇。

▲ 1999年台視八點檔連續劇《玻璃屋裡的人》劇中兩對佳偶。左起黃文豪、蕭薔、葉全眞，導演爲梁修身。

◀ 劇中女主角蕭薔和男主角林健寰。

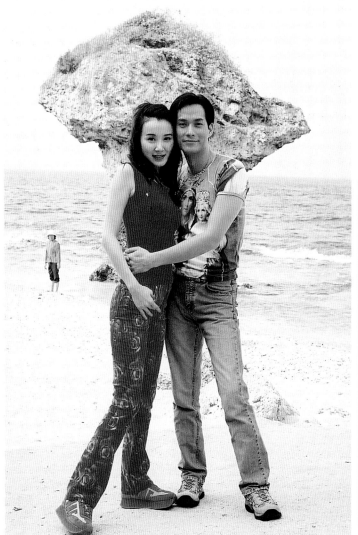

▼ 《玻璃屋裡的人》開鏡，網路直播記者會上，與姊姊辜嚴倬雲一起出席。

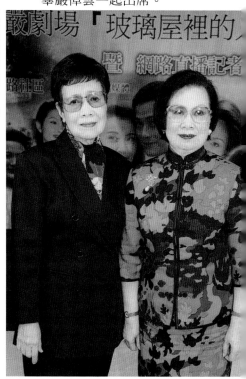

▲大陸製作長篇連續劇《玻璃屋裡的人》劇中男女主角劉濤、謝蘭，導演為趙玉嶸。

BEIYINGHUABAO
北影画报

二十集电视连续剧

玻璃屋里的人

根据台湾知名女作家华严女士同名小说改编

领衔主演：谢　兰
　　　　　刘　涛
　　　　　沈冠初
　　　　　杨　静

编剧：赵玉嶸　　　录音：梁劲光
导演：赵玉嶸　　　美术：杨笑然
摄像：杨文庆　　　制片主任：杨汉平　贾迎春
　　　王　军

▶1995年大陸秦皇島電視藝術中心製作《玻璃屋裡的人》，這是首次由大陸人員獨立拍攝港台作家作品改編的長篇連續劇。

人入胜，主要人物真实、生动，对家庭、婚姻、爱情中的人性进行了深刻的剖析，充满了发人深省的做人的准则和生活哲理。对束缚人们旧的传统观念作了有力的冲击。同时，对生活作风放荡，在婚姻家庭问题上不严肃、不负责任的现象也进行了鞭笞，有着很现实的社会意义。它将是一个有长久生命力的作品。

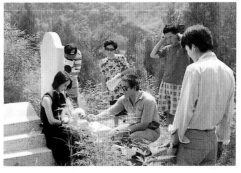

▶工作照

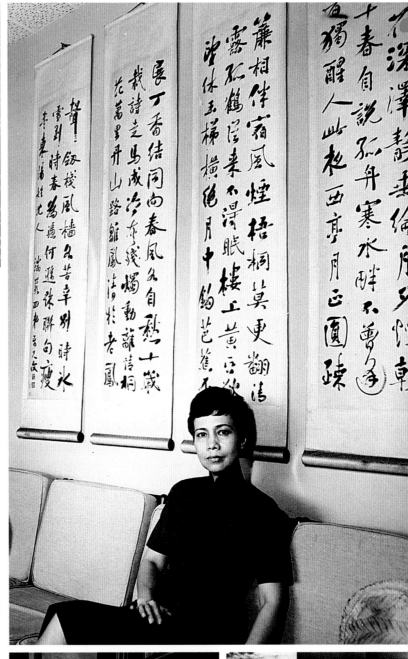

華嚴作品5
和風

初版：1968出版
連載：1968/6/聯合報、香港
　　　時報同時連載
電視：1974/11台視劇場

▶ 坐於家中客廳，其後
　為祖父嚴復墨寶。

▶ 於松江路書房中。

華嚴作品陸

晴

▲《晴》的四大小
生：左起鄒
森、寇恆祿、
勾峰、井洪。

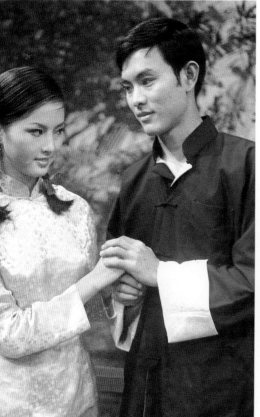

◀1970年台視八
點檔連續劇
《晴》播出，劇
中男女主角勾
峰、邵佩瑜。

華嚴作品6

晴

初版：1969出版
連載：1969/5/8/聯合報、香
　　　港時報同時連載
電視：1970/台視八點檔連續劇

▲《晴》的導播趙振秋
　（左）、導演陸廣浩
　（右）、華嚴（中）。

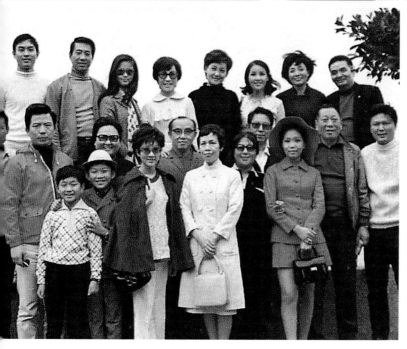

◀拍片現場與全體演員合影。

華嚴作品7
澳洲見聞
初版：1971/10/21出版

訪問澳洲
(A.S.P.A.C Visitor
to Australia)

聯合國亞太理事會文化
社會中心交換計劃：邀
請亞太國家：中、日、
菲、泰、越、韓、澳
紐、馬來西亞等九國文
化界人士各一人，交互
訪問，爲期三個月，華
嚴應邀赴澳洲訪問，
1970年2月14日抵澳，5
月15日返台。

▶贈書澳洲國際大學。左爲
　沈錡大使夫人彭斐。

▶▶澳洲國立圖書館。

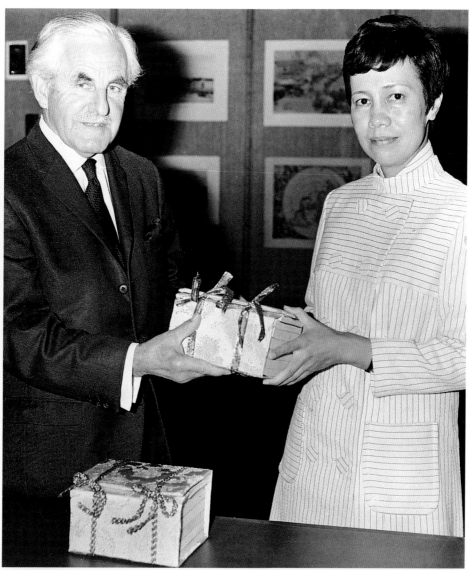

▲ 與前總理高登
　夫人合攝於坎
　培拉官邸。

▶ 贈書澳洲國立
　圖書館。

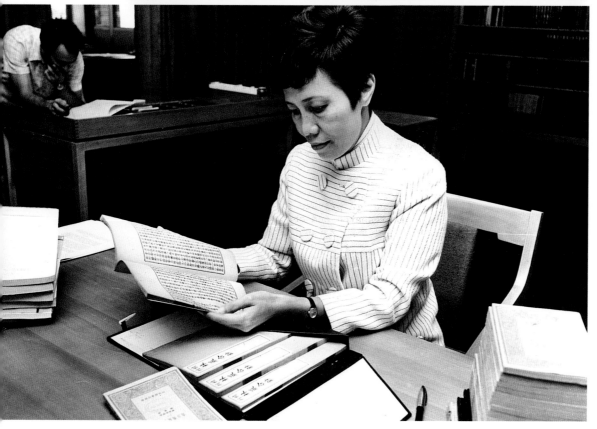

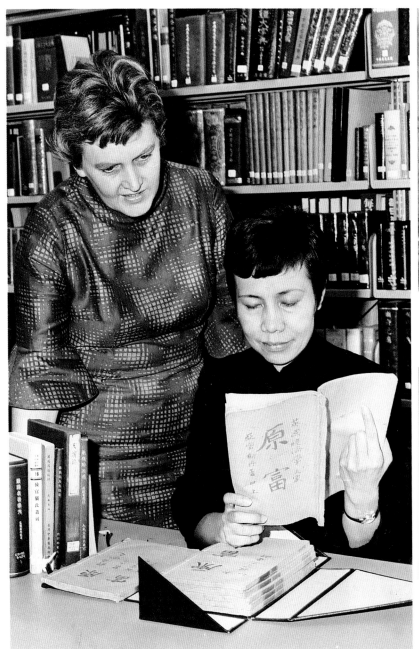

▲ 在大堡礁海邊。

▼ 第一次學騎馬。

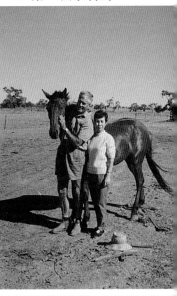

▲ 在澳洲圖書館閱讀祖
　父嚴復譯著《原
　富》，即《國富論》。

▶閱讀澳洲地理彩色圖鑑。

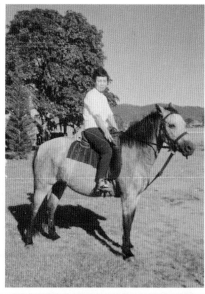

▲ 清澈潔淨的湖邊。

◀◀ 抱抱無尾熊。

◀ 儼然是女騎士的坐姿。

▲1970年7月20日，澳洲政府贈送羊毛地毯。

▼1970年7月5日，澳洲女作家
　Norma Martyn來台訪問。

LOVE IS HWA YEN'S KEY TO LIFE

— Even in a world of fear and oppression, this gentle Formosan writer felt no hate

NOVELIST Hwa Yen: "All my reading didn't prepare me for the wonders of Australia."

WHEN she was quite young, Formosan novelist Hwa Yen discovered something which made her feel the loneliest person in China.

She could not hate.

Yet there she was in a world where the volume of hate dried people's tears forever in a torrent of violence which seemed to kill everything, pity first of all.

Home — where the Japanese were attacking China, then the Chinese attacked the Chinese.

The security of a wealthy family did not insure Hwa Yen to the suffering.

"I realised that to me people were the most important things — not the hatred," she said.

"**If you think very, very hard, you always find the reason they act the way they do.**

"We all suffer, and I think that makes you love and have pity for people. At least, it did for me."

She has seen little suffering during an eight weeks' tour of all Australian States, sponsored by the Asian and Pacific Council Fellowship Exchange Program, which awarded her a travelling scholarship.

Petite and attractive, her face leaps into expressive mobility with the sheer joy of communicating. She came to write a book about Australia.

"What I write on your country must be favorable, because I love it.

"And by the way, Australians are wrong to feel shy about compliments.

"Your friendliness and kindness as a people are wonderful qualities; a small dose would do much for some other nations.

"And I'm not being merely polite. As a writer, I believe in speaking frankly. I have no need to flatter anyone."

One of the Republic of China's best-known novelists, she is little recognised outside her own country because she insists on writing in Chinese calligraphy.

The reason is simple—"I can convey the feeling, the life of my stories much better using our own, unique form of writing.

"But to reach people you must entertain, so I try to do this as well.

"I use very simple words and phrases, with the result that children able to read calligraphy read me as well as grandfathers of 70. It's very satisfying."

At first glance, it is difficult to see Hwa Yen's gentle, subtle intelligence appealing much to hardy young intellectuals.

Yet, in a recent opinion poll of six Taiwan colleges and universities, 80 percent of students gave Hwa Yen their popularity vote.

The majority had probably read her six published novels, which deal with human relationships.

"We human beings suffer — not only the Chinese, but everybody.

"Because I write of this and love, which I feel is the key to life, I consider myself a writer with a universal message," she said.

"I try to arouse people's awareness. This is my duty."

Hwa Yen was born in Fukien Province in mainland south-east China.

Her mother left home to

By LORRAINE HICKMAN

attend a family funeral in Formosa in 1947, and stayed there. In 1948, Hwa Yen and her five brothers joined her. Her father never came.

"He had no chance after that. There was the war with the Japanese, then the upheavals as the Communists took over. He died over there."

Hwa Yen studied, graduated from St. John's University, Shanghai, and married a successful newspaper publisher.

Her background was academic, with grandfather Yen Fun acknowledged as one of China's most distinguished philosophers of the Ching dynasty and the first to introduce Western philosophy to China.

Hwa Yen never returned to the mainland, has little desire to do so since hearing that her only relatives—two beloved aunts — suicided there a year ago.

"I received a letter from a friend in Hong Kong telling me of it," Hwa Yen said.

"One aunt, she was feeling very tired and worried and couldn't sleep. She hanged herself, and my other aunt apparently discovered the body.

"They were very close and upset by it all, she did not particularly blame the Communists.

"I do not know exactly what reasons there were because we get next to no information from the mainland.

"In any case, I'm not political, but I do dislike Communism, because it doesn't treat human beings as human beings."

She believes Australians do, one of the reasons she is determined to visit again.

"But it is not only the warm people here. I love everything, even your climate.

"I read a lot about Australia before coming, but it didn't prepare me for the wonderful things I've found.

"Your scenery, especially features like Ayers Rock and the Barrier Reef, is magnificent.

"Your Department of External Affairs arranged for me to stay with private families, and I loved every one of them. I think they loved me, too.

"What really amazed me was seeing how the ladies at home do everything — they cook, care for their husband and children, and then they garden as well. And everything they garden grows so green and strong!"

Hwa Yen, who lives in a two-storey, six-bedroom home on Formosa, has two maids, a gardener, and a chauffeur to free her from domestic routine.

They have not, however, insulated her from people—either at home or in Australia.

One highlight of the Australian tour was travelling alone by rail in South Australia.

For five hours she chatted with a "wonderful, friendly man" who drove a bulldozer and told her in detail about his accident on it.

Hwa Yen gave him advice and some cheery conversational tidbits about the Republic of China.

She hopes her husband and four teenage children will eventually journey to Australia. If they do, she will take them to the Hwa Yen tree in a Perth natural park.

A thousand years old, it was due to fall to the axe the day she saw it.

"But I said to the ranger—and I was upset because it was so very beautiful—'Oh no, let it live!'

"Then he promised me it would stand and he would call it Hwa Yen's tree so that when I come back it will be there to greet me."

A thought which is very Chinese—and very Hwa Yen.

THE AUSTRALIAN WOMEN'S WEEKLY — June 17, 1970

▲ 訪澳期間接受記者Lorriane Hickman訪問，刊登於澳洲1970/6/17「女性週刊」。

華嚴：愛是生命之鑰

——即使身處充滿恐懼與壓迫的世界，這位溫和的台灣作家心中依然沒有仇恨

©Lorriane Hickman

很小的時候，台灣小說家華嚴就發現了一件事，讓她覺得自己是全中國最孤獨的人。

她心中沒有仇恨。

然而她身處的是這樣的一個世界：在仇恨的聲浪中，人們的眼淚乾涸消失；一波又一波的暴行扼殺了一切，首當其衝的就是同情心。

這就是她的家鄉——先遭逢日本侵略，接著中國人自相殘殺。

富裕的家世並沒有讓華嚴免於苦難。

「對我來說，愛才是最重要的——不是仇恨。」華嚴說。

「只要仔細想一想，人的行動都是有原因的。」

「我們都受過苦難，因此才有愛與同情他人的能力。至少，我自己就是這樣。」

由亞太交流計畫協會贊助前來澳洲訪問八星期的華嚴，在旅程中很少看到苦難。

這位嬌小迷人的作家，言談間表情豐富而充滿神采。她造訪的目的是為了寫一本關於澳洲的書。

「我筆下的澳洲一定會讓人喜歡，因為我愛這地方。澳洲朋友也不用客氣，你們當之無愧。」

「你們的人民友善而慷慨，這是很美好的特質；要是其他國家也多一分這樣的特質就好了。」

「我不是出於禮貌才這麼說，身為作家，直言無諱是我的原則。我沒有必要說恭維話。」

華嚴是中華民國最著名的小說家之一，她在海外較少為人所知，因為她堅持用中文書寫。

原因很簡單——「運用我們獨特的書寫形式，我才能將情感表現得更好，故事也更有生命力。」

「不過為了更多的讀者，我也會試著影響他們。」

「我用的字眼都很簡單，因此從小孩子到祖父輩都能讀懂，讓我感到很滿足。」

乍看之下，很難想像筆下溫和纖細的華嚴，對年輕氣盛的知識份子會有吸引力。

然而，在最近一份對台灣六所大專院校的意見調查中，百分之八十的學生將華嚴選為他們欣賞的作家。

這些人或許多半已讀過她的六本小說，其中探討的都是人與人之間的問題。

「我們人類都在受苦受難——不只中國人，全人類都一樣。」

「我所寫的主題是苦難，還有我心目中的生命之鑰——愛，因此我認為自己是一個能跨越界限、行遍天下的作家。」她說。

「我致力喚醒世人，這是我的責任。」

華嚴出生在中國大陸東南部的福建省；一九四七年，她的母親到台灣參加一場家族喪禮，就此留在那裡。一九四八年，華嚴來到台灣與母親團聚；但她父親留在福建，從未踏上台灣一步。

華嚴畢業於上海聖約翰大學，後來和葉明勳結婚。她出身書香世家，祖父是清代有名的思想家嚴復，他也是中國研究西方哲學的先驅。

華嚴從未回去大陸，自從一年前聽說，她在那裡僅有的親戚——兩位姑母——已經自殺，也沒有回去的念頭了。

她對這一切感到黯然神傷，但並不責怪誰。「我其實並不知道真正原因，因為我們跟大陸幾乎音訊全無。」

她喜歡澳洲，也表示以後必定會再次來訪。

「不僅因為這裡的人熱情，我喜歡這裡所有的事物，甚至氣候。」

「來訪之前我讀了很多關於澳洲的書，但這裡的美妙超乎我的想像。像艾爾斯岩和大堡礁這樣的景致，真是壯觀極了。」

「你們外交部安排我住在一般家庭，他們每一個人我都喜歡，他們都對我非常好。」

「最讓我驚訝的是看女主人打理內外一切事務——下廚、照顧先生小孩，還要照顧花園，她們養育的花草長得如此綠意盎然！」

在華嚴的澳洲之旅中，值得記上一筆的是她在南方單身搭乘火車旅行時的事。

她和一位推土機司機聊了五個鐘頭，這位友善的人詳細地敘述了他在推土機上發生的種種有趣的事情。

華嚴希望丈夫和四個十來歲的孩子能到澳洲來一趟。她會帶他們去看伯斯國家公園裡的「華嚴樹」。

這棵樹活了一千年，在華嚴去參觀的那天，原本正要在斧頭下壽終正寢的。

「但是我告訴國家公園的管理員——我覺得很難過，因為它長得那麼漂亮——『別這樣，讓它活下去吧！』」

「於是他答應讓這棵樹繼續聳立，而且叫它『華嚴樹』，這樣我下次來的時候，它還會在那裡迎接我。」

這個想法非常中國——也非常華嚴。

（澳洲女性週刊．1970.6.17）

▼ 澳洲「女性週刊」封面。

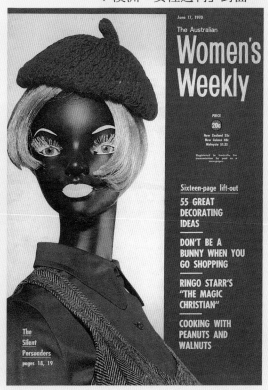

華嚴作品8
華嚴短文集
初版：1969出版
電視：1973/1/13台視劇場單
　　　元劇/短篇小說「殺人
　　　者」改編/丁衣編劇/
　　　劇名「一段情」

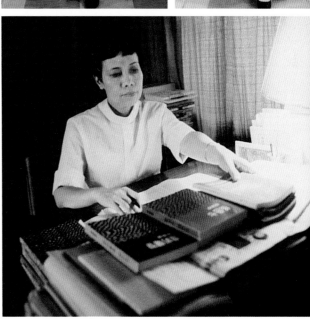

▶寫作，是美好的一天。

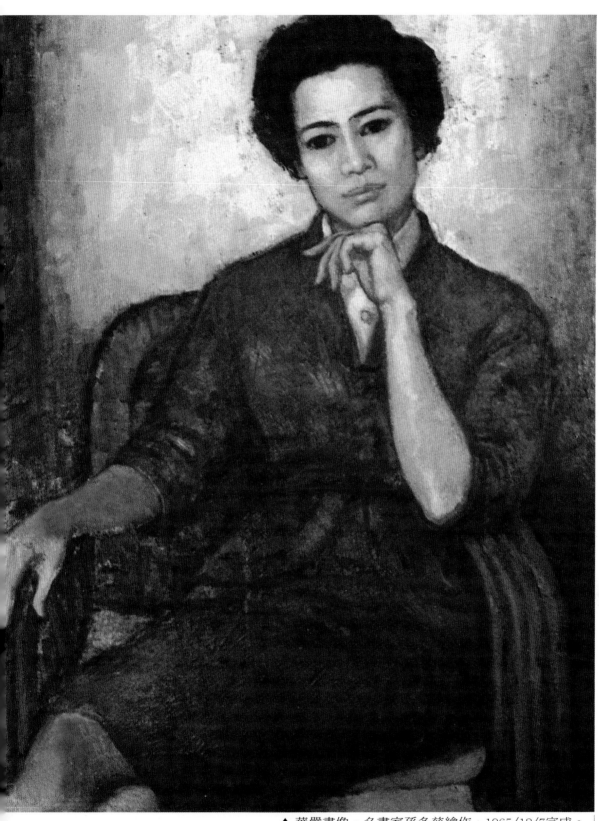

▲華嚴畫像‧名畫家孫多慈繪作‧1965/12/7完成。

華嚴作品9

蒂蒂日記

日記體長篇小說
初版：1975出版
連載：1975/5/20於聯合報、香港星島晚報同時連載
電影：1978/中央電影公司
電視：1982/台視電視連續劇

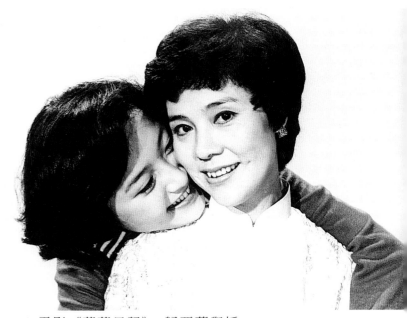

▲ 電影《蒂蒂日記》，歸亞蕾與恬妞，雙雙囊括1978年金馬影展最佳女主角與女配角。

▶ 秦漢與恬妞在影片中，飾演一對戀人。

▶ 中影大戲《蒂蒂日記》陣容浩大，華嚴偕女兒們與劇中演員合影。此片榮獲1978年金馬影展優等劇情片獎。（右一為葉文茲，右二為葉文可）

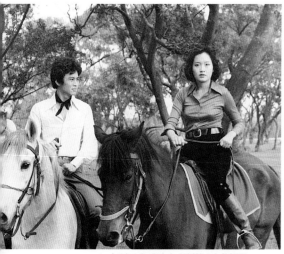

▼ 與歸亞蕾、恬妞合影。

▲ 恬妞與劉尚謙騎馬劇照。

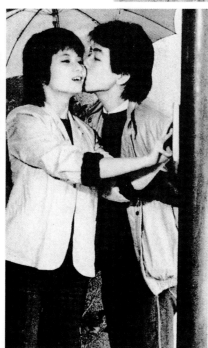

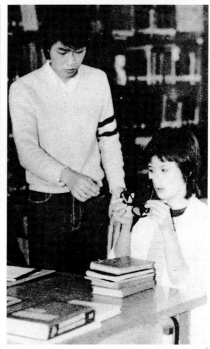

▲ 1982年台視劇場播出
《蒂蒂日記》電視連
續劇。

◀劇中男女主角毛學維
與李烈。

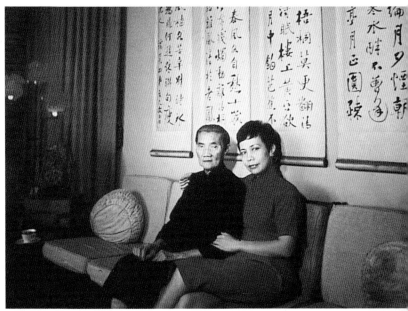

華嚴作品10

鏡湖月

▶ 母親和我。

書信體長篇小說

初版：1978出版

連載：1978/5/8/聯合報
　　　1978/5/10/世界日報

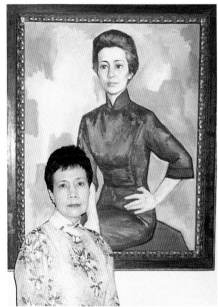

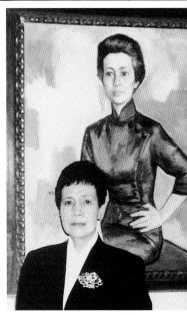

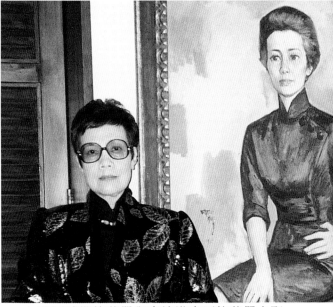

▲ 不同時期的華嚴與席德進畫下的華嚴合影。

◀ 在松江路家中為新書簽名。

60

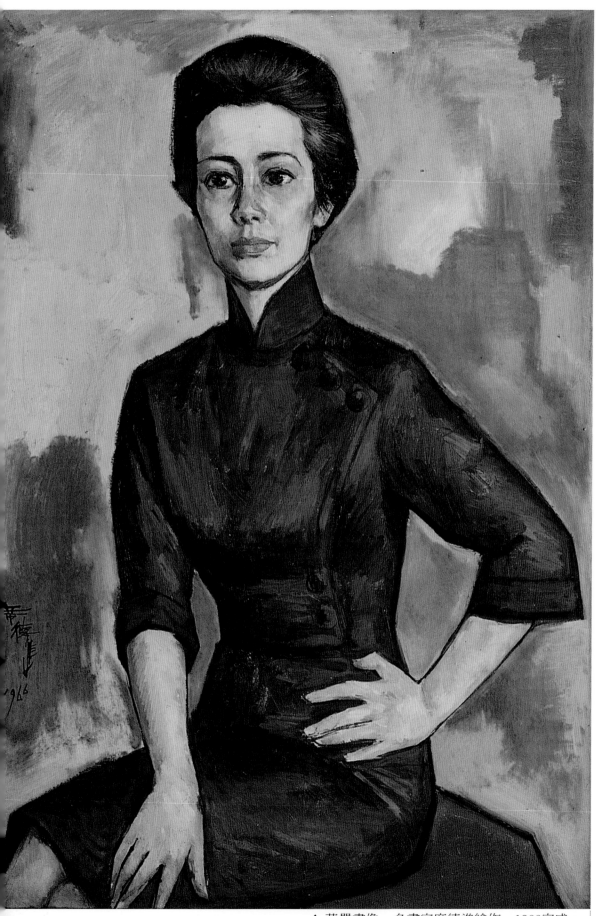

▲ 華嚴畫像・名畫家席德進繪作・1966完成。

·華嚴作品拾壹·

華嚴作品11
無河天
初版：1980出版
連載：1980/3/6/聯合報、世
　　　界日報、香港星島晚
　　　報三家同時連載
編劇：2003/華嚴/共20集
電視：2003/華視九點檔連續劇

▲ 2003年於華視播出九點檔連續劇。
　劇中男女主角，沈孟生與涂善妮，
　導演為梁修身。

▼ 劇中演員，左起涂善妮、
　吳懷中、吳雪芬。

無河天

名畫家歐豪年題字。

▲ 劇中演員合照（左二為蔡佳宏）。

▼ 劇中三姊妹（左起連靜
雯、王俐人、章家瑄）。

▲ 劇中演員譚俊彥（上左一）、王俐
人（上中）、陳德烈（上右一）、
江依潔（中）、吳懷中（下）。

華嚴作品12
高秋
初版：1981出版
連載：1981/2/24中國時報
　　　1981/3/8香港星島晚報

華嚴作品13
神仙眷屬
全對話形式第一部長篇小說
初版：1983出版
連載：1982/12/16中國時報
　　　1982/12/22香港星島
　　　晚報

▲《神仙眷屬》大陸版
／花城出版社

智慧的燈
《神仙眷屬》大陸版序言

◎于青

　　這是從華嚴的小說裡知道的，英國史蒂文蓀說過：「人人頭上都有一個燈。」這個燈，不是別的，也不可能是別的，只能是一盞智慧的燈。

　　用華嚴小說題目來做這篇介紹文字的題目，不是語言的窮途末路，而是這四個字有對華嚴小說概括的高度的準確性。我是說這四個字表達作者的意思，已經達到了不能置換的地步。這是可以用時間來證明的。

　　第一次讀華嚴的小說，給我轟擊的就是這四個字。這裡隆重地用「轟擊」這兩個字，也是說明了在華嚴的小說面前，我們已無法再選擇能夠比這更合適的語詞。在此之前，甚至在此之後，我從來沒有讀過像華嚴這樣的用對話體寫成的長篇小說，從來沒有讀過像這樣用對話的形式寫小說，卻寫出一種閃光的人性的智慧，像這般既充滿了人性的慈愛又融會了智慧的幽默小說，更沒有體會過一種像被海水擁抱著般的博大無邊的對生活的感動。

　　十多年前，我正處在對人生還很挑剔的年輕的「夾生」的時代，多少精美的小說都為我生活中不可或缺卻又不得不暫時擱置，它們的確是生活的必需，卻又游離於當下生活，它們是生活中的奢侈品。華嚴的小說輕易地將我擊中了，雖然它也不是生活中的那種可以療飢的食糧，卻成了使我能夠抑制虛榮浮躁的良藥。它使我在醉眼迷濛中清醒過來，知道人人都有一盞智慧的燈在那裡亮著。只要你能尋到它，你的人生之路就會被照亮，你的生活將因它的照耀而光華璀璨。

　　是的，正是當年讀了華嚴的小說《智慧的燈》、《神仙眷屬》後，對我這樣一個對人生百般挑剔的人來說，的確有醍醐灌頂般的清醒。尤其是作者用的是一種令我們倍覺藹然可親的書寫方式，道出了讓人不能不深思的生活的哲理。

　　當年我曾記下了小說裡幾段令我愛不忍釋的話，至今受用匪淺。我們不妨一起再來讀讀，你會感到作者的智慧在透過那泛黃的紙仍熠熠閃光，生活的哲理是能夠洞穿所有的前塵後世的：「世界上不論什麼等色的人都應該平等，以生命是平等的道理來講，世界上不應該有特權階級；不應該某種人做的事，某種人卻不可以做；不應該人生下來不管怎麼樣是第一等人，有種人生下來卻已經注

▲ 旅遊大陸時的剪影。

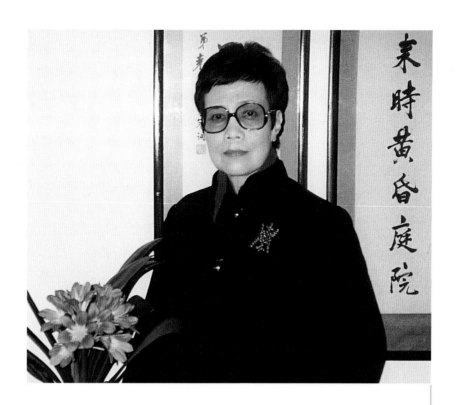

定只屬第二等。」

「事實上人間不能相處的怨偶並不多，能否百年好合，白頭偕老，全靠自己的手來調度。婚姻的成功和失敗率各佔一半。如果一個人因為得不到理想的配偶而不滿意，他不妨滿意他已經得到的配偶。」

還有：「如果苦難是一隻馬蜂，那麼『憂愁』便是它唯一能夠攜帶的刺人的針；世界上沒有不能解決的事，只看你怎樣善用你的智慧。」

還有一段也應摘下來：「事實上，人生匆匆，只不過曇花的一現，縱令萬載千年的繁華，也都有煙消雲散的一天。眼前的時刻不管多麼難挨，眼一眨也已經過去了。知道忍耐的人進可以攻，退可以守。不知道忍耐的往往使自己陷入進退兩難的地步。知道忍耐也就是我說的一切不當一回事，因為能一切不當一回事便能一切不動心，不但能夠忍耐眼前的時刻，即使泰山崩於前也能夠不動聲色了。」

這些熟悉的語句就是智慧的長明燈！尊敬的讀者，我想你會與我認同；借助它，會使人們在崎嶇的人生跋涉中走更加平穩和堅實。

也許我們本來就是俗人，才需要如指南針般的書卷啓迪我們在塵世中蒙塵太久的心。

華嚴的小說能在常人的智慧裡顯現出了人性的高潔，我覺得它比任何典雅的藝術都要更有詩心。人如果失去了詩心，活著只能是一種物化的存在。但是光有詩心而沒有平常心，又失之虛幻。讀華嚴的小說，你就會明白，有一種人生，是既有常人的智慧又能見高貴的詩心的。它是讓我們既感到自尊、自愛，又能自在地體現出人生的樸素、簡潔和高尚。

現在，它就在你和我的身邊。它就是那盞智慧的燈，那是可以日夜偕伴我們並光照我們終生的智慧之燈。

感謝作者華嚴女士，給我們打造了這盞智慧的燈。需要一提的是，華嚴是中國近代史上著名思想家嚴復的孫女。也許你會恍然大悟，原來華嚴小說的哲理味是源自祖父的薰陶。但這並不能代替華嚴小說裡動人的緣由，說到底，真正能打動人的智慧，不是哲學思辨，不是家世淵源，而是作者來自生活本身的樸素而真切的人生經驗。

如果你感到了心靈的飢渴，那麼，不妨立即進入華嚴的對話體小說，在這裡，你能享受到一種如聆師友親切話語的莫大愉悅。

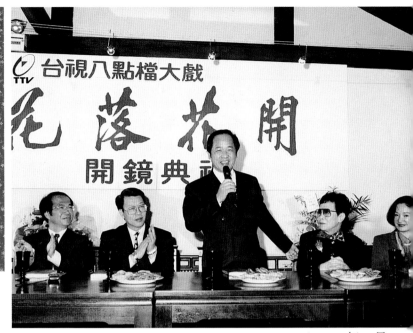

華嚴作品14
花落花開
初版：1984出版
連載：1984/1/7中央日報、大
　　　華晚報同時連載
電視：1995/11台視八點檔電
　　　視劇

▲ 1995年11月29
日台視八點檔
大戲《花落花
開》開鏡，莊
正彥總經理致
詞。

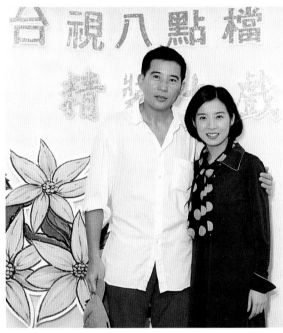

◀劇中男女主角
秦漢和岳翎。
導演為沈怡。

▼ 劇中演員合影。

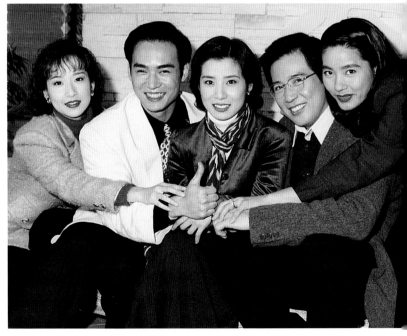

◀與劇中男女主角
岳翎、焦恩俊合
影。

▼名畫家江兆申題字。

江兆申

花蓄
花開

▲左起焦恩俊、沈孟生、
岳翎、秦漢、金士傑。

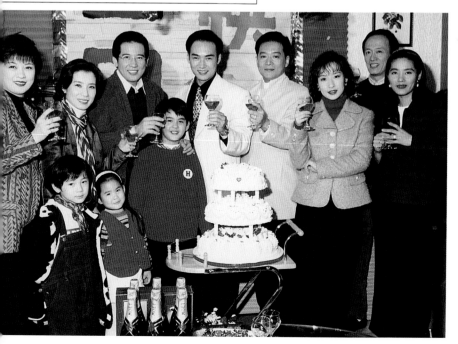

◀此劇經1998年電
研會評鑑爲「優
質電視節目」，並
獲獎。

華嚴作品15

明月幾時圓

初版：1985出版
連載：1985/8/18/中華日報、
　　　世界日報同時連載
電影：1990/11/緯來製作
電視：1992/10/台視「作家
　　　系列」單元劇

▲ 台視單元劇，與
劇中演員及編劇
合影。

◀ 緯來製作電影出
席開鏡記者會上
致詞。

▼ 與文友來賓、演
合影。後排（左
六）導演陳耀圻

▶ 電影中女主角繆騫人與陸小芬，
一場感人的對手戲。此劇榮獲
1990/11/14倫敦影展「天主教金
炬獎」；1991/3/4入選第10屆洛
杉磯影展。

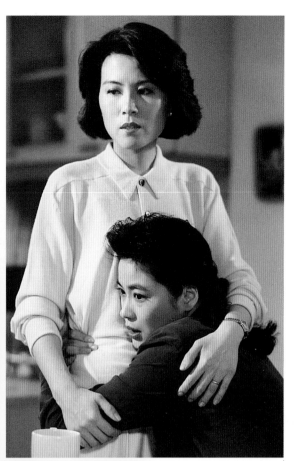

▼ 劇中演員馬景濤。

◀1992年10月台視
「作家系列」改編
《明月幾時圓》單
元劇，諸位媒體記
者參加開鏡典禮。

▼ 名畫家江兆申
題字。

明月幾時圓

華嚴作品16
燕雙飛
初版：1987出版
連載：1987/9/2/中國時報
　　　1987/10/中央日報國
　　　際版
電視：1999/1/12/台視八點
　　　檔連續劇

▲ 名畫家歐豪年題字。

▶ 記者會上。

◀ 參加開播記者會
　上致詞。

▼ 全體演員合影，
　此劇播出後極受
　觀眾歡迎。

◀劇中兩對男女主
角，左起為蕭薔、
陳俊生、涂善妮、
林健寰。

▼ 劇中演員合照。

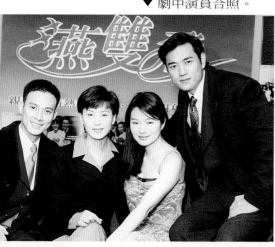

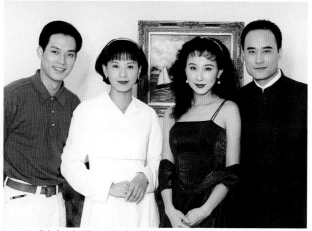

▲ 劇中演員。左起林健寰、
涂善妮、蕭薔、施羽。

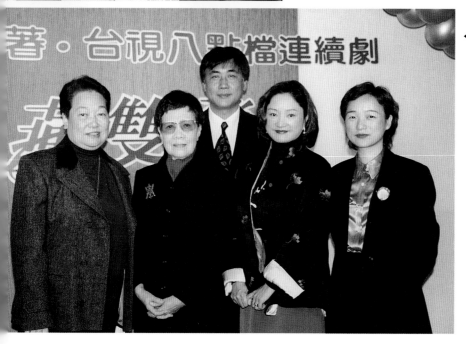

◀《燕雙飛》連續劇
記者會上，左起龐
宜安、華嚴、梁修
身、汪碧君、賈玉
華合影。

華嚴作品17

秋的變奏

初版：1989出版
連載：1989/8/24/聯合報
　　　1989/11/11/世界日報

華嚴作品18

燦星・燦星

初版：1990出版
連載：1990/6/15/中國時報

華嚴作品19

不是冤家

全對話形式第二部長篇小說
初版：1992出版
連載：1992/8/30/中國時報

▼ 寫作神情。多少歲月在孤獨、
　思索，振筆疾書中度過。

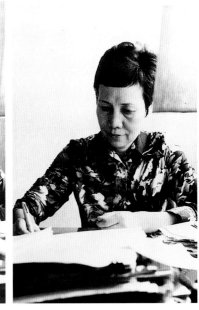

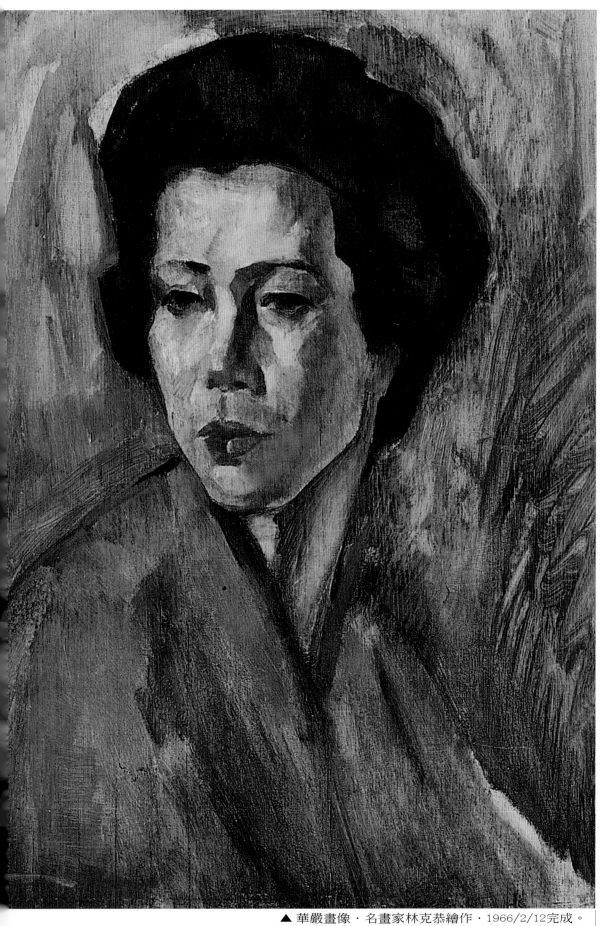

▲ 華嚴畫像‧名畫家林克恭繪作‧1966/2/12完成。

華嚴作品20

兄和弟

全對話形式第三部長篇小說

初版：1994出版

連載：1994年10月17日/中央
日報

▲《兄和弟》結局大抽獎現場記者會。

▼ 堆積如山的讀者明信片。

一位讀者送來每日的小說剪報。（左為中央日報社長唐盼盼）

▲ 大家看著讀者剪報，對這份細心與熱忱非常感動。

▶《兄和弟》出版後，即進入文學類暢銷書榜。

華嚴作品21

出牆紅杏
全對話形式第四部長篇小說
初版：2001出版
連載：2000/12/30/中國時報

▲ 求變求創，突破自己以往的文體；不相信寫作靠靈感，而是一連串辛苦思索之後走出來的道路。

▶ 用手寫方式，努力不懈一字字地筆耕。

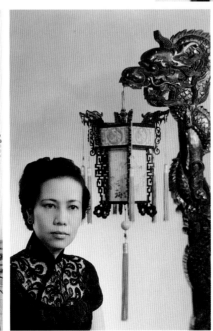

《玻璃屋裡的人》劇本
1999/台視八點檔連續劇
原著編劇：1999/共22
集，於長篇小說《出牆
紅杏》創作期間完成。

《無河天》劇本
2003/華視九點檔連續劇
原著編劇：2003/共20集

▲ 華嚴原著編劇
《玻璃屋裡的人》
劇本電子檔。

▲ 華嚴原著編劇
《無河天》劇本電
子檔。

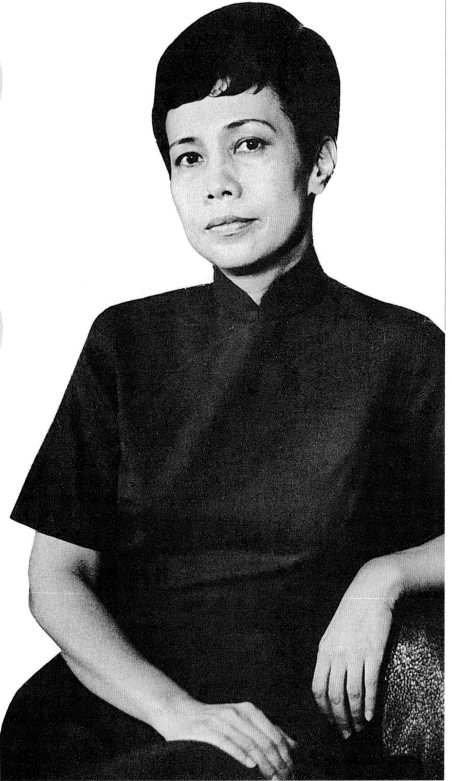

▶《婦女雜誌》上留影。

77

No. 1.

禪坐與我　　　　　　　　　　聖嚴

一、出生於佛教家庭、家鄉屬江蘇省某住宅大門，左

側是祖先堂、嚴氏歷代祖先及曾祖父振先公、以及

祖父幾過公的神位都供奉著。曾祖父多書多福沒有祖父大

，但他一生事蹟，四□三四歿：男為人稱嚴李仙的名中醫

，救人濟苦不遺餘力、中年因被病患感染患霍亂而身亡

，遺一尚年幼子。我的祖父因此少小失怙，便開始過著

父說名醫李故夏，是祖父的弟弟三子。自幼聰慧多智，

他精於詩文、書法、繪畫以及篆刻。中年不求名利、不

他十歲時，開始鑽研佛典。便一心投入，終身不辭，世說

萬紫千紅

（一）

乙女：喲，萬紫千紅啊，親愛的，乙乙說你得到月底才回台灣

甲男：親愛的萬紫千紅。

乙女：你是提早一步回來的，親愛的千紅。

甲男：這是我給你的一封信，你是還沒有看
 到的了。

乙女：那......那麼我們寄給你的一封信，

甲男：到的了。

乙女：什麼信？你們？你說你知道郵差......

甲男：我怎麼會什麼都知道了？

乙女：你們那地也一定有人對你通風報信了。

甲男：你國紀也一定有人對你通風報信了。

乙女：是呀，我是聽了一些話，但是......

甲男：但是你不相信？你認為我曾是你的好朋
 友，不應該這樣

NO. 1

大體之愛

(一)

男：真雯菌，我的最心愛的人，妳怎麼捨得了？雙眉倒豎、眼裡射出一電道不悅的寒光，裝什麼一回事呢？難道這付總找你了嗎？

女：算你有眼看得到我的臉色，岳山峰，我大羨慕你，我這是在說你的剝、什麼岳山峰，你的不高興，你聽清楚了這嗎？

男：我不了解你，老你我初識一年有餘，每一次我們相聚、都是些些，老你高興的，今天為什麼倒楣呢？

女：刮、你不知道你已經患上中學我看狂妄的毛病，這是蓋些嚴重的一件事，你一派無知，我勸不能視若無...

三色堇

全對話體短篇小說

刊載：2006/1/24/中國時報·人間副刊

三色堇

（一）

乙男：高雄、池家來太婆ㄇㄚˋㄇㄧ許池香蚋私奔前妻往，問她要追蹤台灣、香蚋ㄘ割腕威脅她母親，老太婆只好屈服，

把她送了回來。

甲男：嘎？怎么一回事？香蚋居然割腕威脅池伯母？！

乙男：今天一大早，香蚋人還在任事手中，便將她ㄉ了一通電話，說她已經回來了。今後再也不會和我之間，老太婆要女兒跟她說話，她的嶺脳和神情

甲男：你娶，你和池香蚋成為一对好情侶，是我們家和池，伯母的一大喜事呀。

樂園之巔

（一）

男：唉，我的小冬瓜，你怎麼啦？上一刻那麼高興，這
一會兒怎麼如此愁眉苦臉呀！

女：我…人家…唉…唉…

男：這是怎麼一回事嘛！小冬瓜，你知道我愛你，我真是
愛死你啦。我們是天上一對、人間一雙的俊男美女。

女：上學的孩子一天我們一晃鍾情，現在是如膠似漆地黏在
一塊兒的牛皮糖和口香糖，我們打定主意今生今世永
遠不分離，在天願作比翼鳥，在地願……

男：你怎麼，你這大渾蛋，你女背調那些老掉牙的什麼
濫調子好不好？人家我…我…唉，唉，唉！人家…啊

男：正
男：正
女：流
男：整
男：我
男：！

就要，你
女：你

日本作家鈴木明訪問華嚴

▲ 日本作家鈴木明著作《誰也沒寫過的台灣》封面。

▼ 書中收錄來台訪問華嚴的訪問稿。

華嚴女史の堂々たる姿の中に大中国の豊かな伝統をみた。

ない。

台北の女学生たちの関心の的は、日本と同じように、どうやら「ベストセラー」ものに集っているようである。

「最近では、一番売れたのは『教父』です」と書店の小姐がいった。「ゴッド・ファーザー」のことである。英文と中文が両頁に掲っているのが五百円と、向うの値段としてはかなり高いが、よく売れたそうだ。台湾のお嬢さんたちは、少くとも日本の女子学生より遥かに英語力はありそうである。そして、「永遠のベストセラー」はやはり「風と共に去りぬ」だといった。あのブ厚い全訳本が三百円で、これはもう、どのぐらい売れたか数え切れない、といった。

この本屋さんをぐるりと見廻して、誰でも気がつくのは中国人の筆による大衆小説に一番大きいスペースが割りあてられていることである。一番種類が多いのは「武俠もの」である。日本でいえば「時代小説もの」であろうか。無論現代のアクションもの、スパイものもある。だがその中でも何といっても厭然抜きんでて、いい場所を占拠し

133

◎鈴木明

誰也沒寫過的台灣

如果問日本人中文著作發行量最多的兩位作者是誰，首選是毛澤東，但第二位則見仁見智，不一而足。

我個人認為第二人選是瓊瑤。台北的書店堆滿了瓊瑤的小說，讀者群都是年輕學子，尤其是女學生。

在訪問台灣作家之前，我訂了兩項標準：一、作品受歡迎。二、對台灣社會有影響力。以此為準，我選擇的訪問對象分別是瓊瑤、華嚴兩位女作家，以及青年作家林懷民。

華嚴的作品雖沒有瓊瑤的大眾性，不過一來著作量並不遜色（已有六本著作，僅少於瓊瑤），二來作品的藝術性及格調更遠超瓊瑤。

與大中國相會

訪問華嚴女士的願望實現得比預期更早。事前我特別請教幫忙引介的記者，對華嚴的家世有了一番詳細的瞭解。

聽說她的祖父嚴復，和伊藤博文是英國劍橋大學的同學，也是清朝的文學權威。母親則出身台灣數一數二的大地主、無人不知的林本源家。丈夫曾任中華日報社長，在台灣電視公司擔任要職，也是福建名門世家的子弟……事先聽聞了這些顯赫的背景，心中不免興起了怯場的感覺。與擔任口譯的Ａ小姐見面時，忍不住表示自己的緊張之情。

華嚴女士的居所坐落在市中心的住宅區。不愧出身自名門世家，客廳十分高雅堂皇。據她表示，她出生於福建，祖父嚴復的同學其實並非伊藤博文，而是東鄉平八郎。大學時代正當「八年抗戰」，戰後因共產黨而被迫回到母親的出生地台灣。我鼓起勇氣請教她對「八年抗戰」的看法。

「兩國交戰，人民自然不得不被迫捲入戰爭；但我一向認為大家都是兄弟姊妹。」她言簡意賅地說：「我寫了六本長篇和兩個短篇，其中有一個短篇寫到日本人，您有興趣不妨讀讀。」那是一篇名為〈可憐蟲〉的短篇，長約二十頁。

雖然對出身富裕的她可能有些失禮，我還是詳細請教了關於稿酬的事。據她表

示，在台灣出版一本書，以發行量的百分之十直接給予作者，另外再支付書價的百分之十五，比日本慣例的「印稅一成」優厚不少。台灣的歌手、演員跟日本一樣要繳稅，但對於文學等文化方面的創作，原則上並不徵稅。

然而，我又問：「台灣能夠靠稿費過活的作家有多少？」

得到的答覆是：「我想很少。」

告辭前，她溫和地表示，對日本能從軍國主義蛻變成新國家感到敬佩，也希望日本人能多多瞭解台灣。

我見到的台灣女性大多像口譯的Ａ小姐一樣可愛率真，相對的，訪問華嚴女士則給我莊重沉靜的感覺，也是訪問台灣以來，第一次感受到大中國豐厚深遠的傳統；這一個小時的訪問，可說令我頗為吃力。

回到旅館，我躺在床上打開贈書翻閱。以我的中文能力，並不足以完全瞭解其中內涵；但她特別提到的〈可憐蟲〉相當平順明暢，是我也能夠讀懂的美好文章。捧讀該文時，我不覺從床上起身，心中升起羞愧的熱流，眼睛也朦朧起來。

〈可憐蟲〉故事概要

時間是一九四五年春天。上海一片風和日麗，但被日軍佔領的公園卻冷如嚴冬。主角女大學生南眞與同伴，給駐守公園的日本兵分別取了「吊死鬼」、「死王八」、「大頭鬼」等綽號，在他們的對話裡，盡是「昨天又有個女學生被強姦」，「今天又有個男同學挨打」等消息。

被他們起綽號的日本兵裡，有一位年紀較輕的叫「可憐蟲」；他跟其他日本兵不同，總是懦弱地低著頭，不敢正視南眞等人。

有一天，「友軍」前來空襲，大家四散奔逃，這時奮勇救了南眞一命的，卻是身為敵人的「可憐蟲」。

南眞說：「才不要你救！」「可憐蟲」用中文說：「中國是朋友，很抱歉。」

「抱歉什麼？你們全是畜生。」南眞嚷著跑開。不過這時她已經知道，「可憐蟲」是醫生的兒子，而且在北京長大，所以能通中文。

同伴目睹了兩人這一幕，於是計劃利用南眞與「可憐蟲」的關係，由南眞攜帶定時炸彈爆破公園中的日軍設施。「南眞，這是妳報效國家的難得機會！」因此南眞戰戰兢兢地帶著定時炸彈，前往執行她的任務。

站哨的「可憐蟲」看到南眞走近吃了一驚，說：「妳今天很溫柔。」

「人都是一樣的，何況你又救過我。」

「妳眞美，還能再見面吧。」

「一定會，一定…。」

但兩人被巡邏的日本兵逮捕。在盤問中，南眞表示一切都是她一人所為。

突然公園的另一端發生大爆炸，慌亂中，「可憐蟲」將綑綁南眞的繩子解開，催她「趕快逃命」。南眞在逃命中昏倒，醒來時已經被同伴安然救出。

在公園另一端從事爆破的伙伴，歷經九死一生逃回了南眞等人的隱匿處。「南眞，妳平安無事啊——但是『可憐蟲』死了。」「是誰？是誰殺的？」「自殺死的，他救了南眞，自殺死了。」

大家看著南眞，南眞潸然淚下望著大家。大家默默垂著頭坐在草蓆上。燈熄了，只餘一片漆黑——。

（本文摘錄自1974年出版的《誰也沒寫過的台灣》一書）

▼ 在家中書房一隅。

广东省社会科学院
GUANGDONG PROVINCIAL ACADEMY OF SOCIAL SCIENCES

地址： 中国广州市天河北路369号　Address: 369, Tian He Bei Road, Guangzhou, China
电话 Tel: 86 – 20 – 38803217　传真 Fax: 86 – 20 – 38803307　邮编 Postcode: 510620

严停云（华严）先生雅鉴：

　　素仰先生人品文品高洁，文学成就卓然。今岁适逢先生木寿之年，为表彰先生在创作方面的业绩，促进海峡两岸的文化交流，我所企划组织研究人员深入探讨先生之文学作品，并在适当时间约请若干京、沪、闽、粤和港、台作家学者举行一次专题学术研讨会。此外亦有意促成先生之代表作在广东出版发行。如蒙赞许，我们将进一步制订实施计划，共襄盛举。敬候回音

　　　　顺颂

文祺！

　　　　　　　　　　　　广东省社会科学院哲学与文化研究所

　　　　　　　　　　　　所长：钟晓毅

　　　　　　　　　　　　二〇〇六年元月五日，广州

▲▶廣東省社會科學院推崇華嚴作品，特廣邀大陸、港、台作家學者舉行專題學術研討會。

◀接近大自然。

◀◀吸收林野新鮮能量。

◀爬慣格子，也爬爬階梯。

▼ 小歇一下吧。

第二屆亞洲作家會議

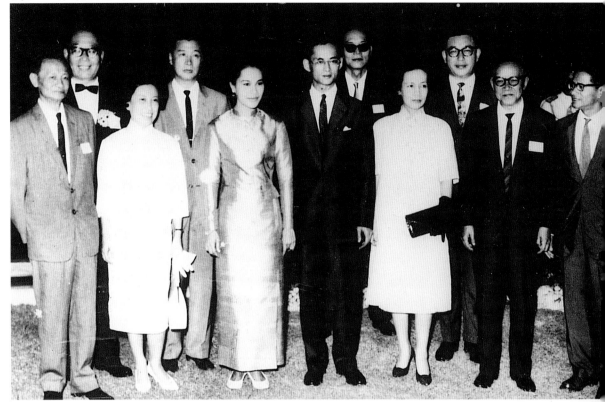

▲1964年11月，在泰國曼谷舉行第2屆亞洲作家會議。與泰皇、皇后（前左四、三）合影。

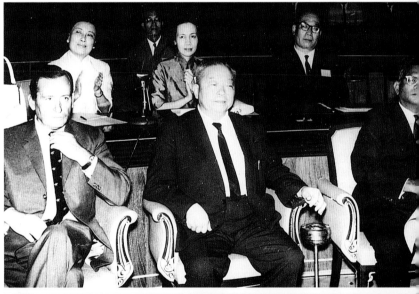

▶作家會議中。徐鍾珮（後左一）、華嚴（後中）、陳紀瀅（後右一）。

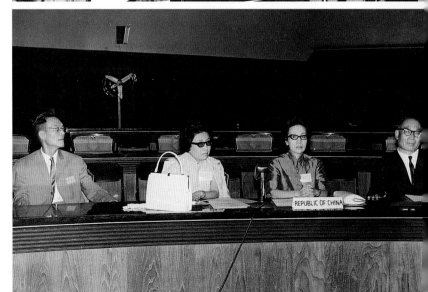

▶右起陳紀瀅、華嚴、徐鍾珮。

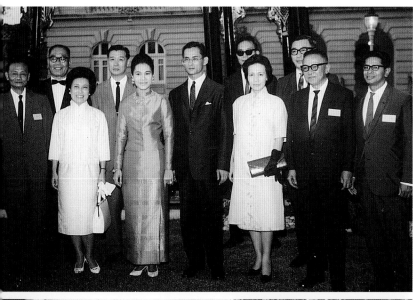

◀港台作家與泰皇伉儷
合影。

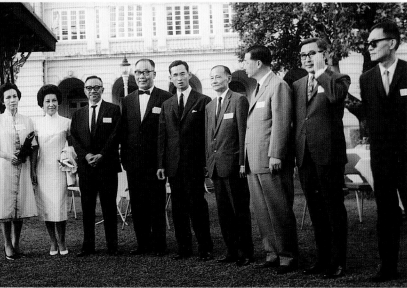

◀中華民國及香港作家代
表團。

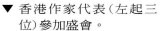

▼ 香港作家代表（左起三
位）參加盛會。

訪問金門

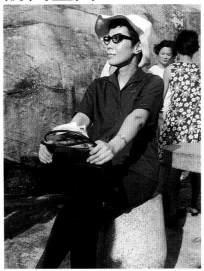

▲ 1969年8月隨作家訪
　問團抵達金門，在
　「虛江嘯臥」留影。

▶ 莒光樓前合影。

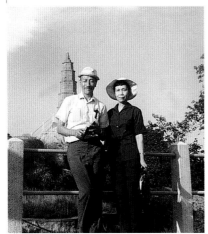

▲ 畫家劉其偉（左）。

▼ 潘琦君（左）和華嚴。
　在文台古塔前留影。

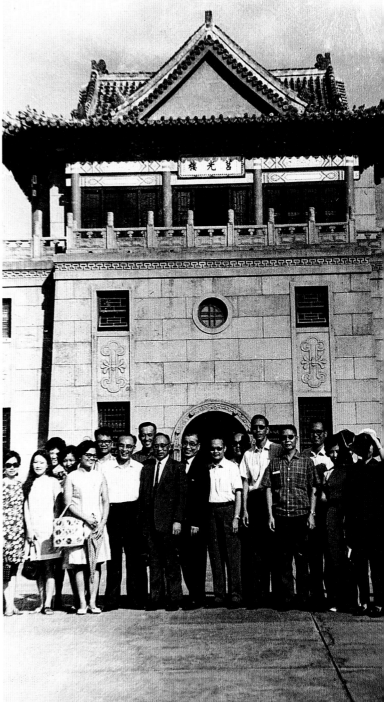

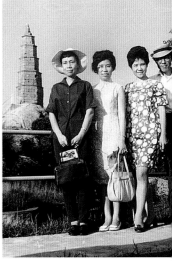

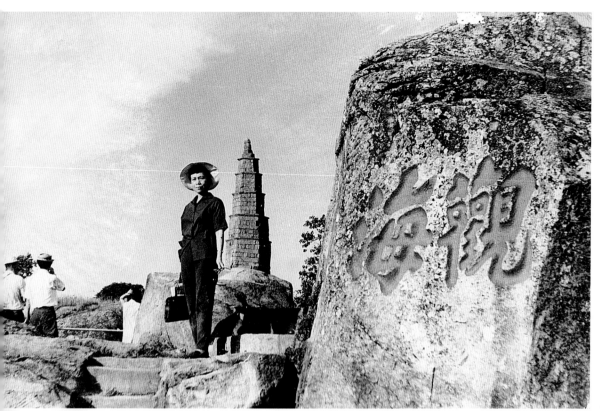

▲ 觀海台。

◀ 參觀大膽播音站。

◀ 後排坐者（右）為蕭政之
先生。

第三屆亞洲作家會議

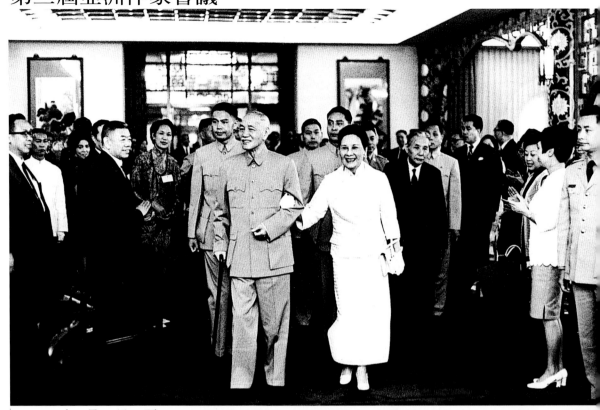

▲1970年6月16日，亞洲第3屆作家會議在台北舉行。蔣中正總統與夫人宋美齡親臨會場主持開幕。

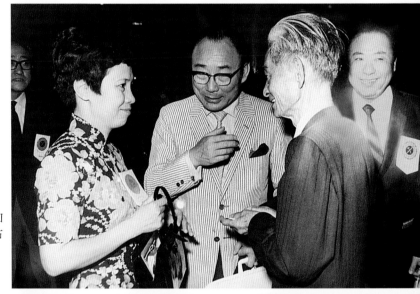

▶川端康成（右二）參加會議。鍾鼎文（右一）、李嘉（左二）、華嚴。

▶川端康成於1968年以《雪國》、《千羽鶴》、《古都》榮獲諾貝爾文學獎。

◀後排右起張秀亞、蓉子；前排右二起王文漪、張心漪、華嚴。

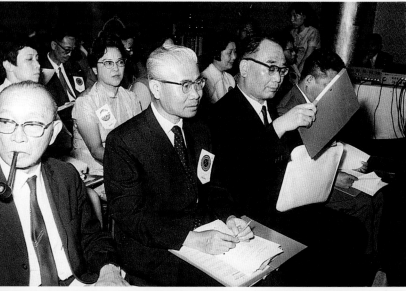

◀林語堂(前左一)、陳裕清(中)、陳紀瀅(右一)、張心漪(後右)、王文漪(後中)、華嚴(後左)。

▼ 各國作家代表合影。

擔任國家文藝基金會管理委員

▶ 1980年2月28日，
蔣經國總統召見
藝文界人士。

▶ 1979年12月29
日，國家文藝基
金會管理委員開
會情景。（左四為
主任委員陳奇祿）

▶ 1982年7月4日，
參加國家建設研
究會，當天開幕
情景，舉杯者為
孫運璿院長
（中）。

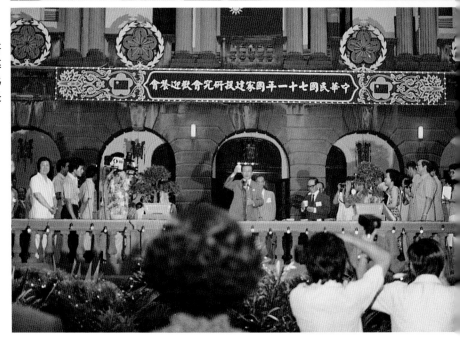

▲ 國建會活動，葉文立陪同
　參加。

◀ 1982年7月金門行。
　（國建會活動）

▲ 赴金門參加國建會活動，卜幼夫伉儷
　（左一、二）、我和葉文立（右一）。

菲律賓訪問行

▲1983年11月18
日，作家訪問團
抵達菲律賓，全
體人員與重要華
僑人士合照。

▶參觀我國駐菲代
表處。

▶當地華僑學校演
講會中。

▲ 姚宜瑛(右一)、邱七七
(中)和華嚴。

◀在菲總統馬可仕畫像
前留影。

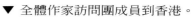

▼ 全體作家訪問團成員到香港。

東京國際筆會

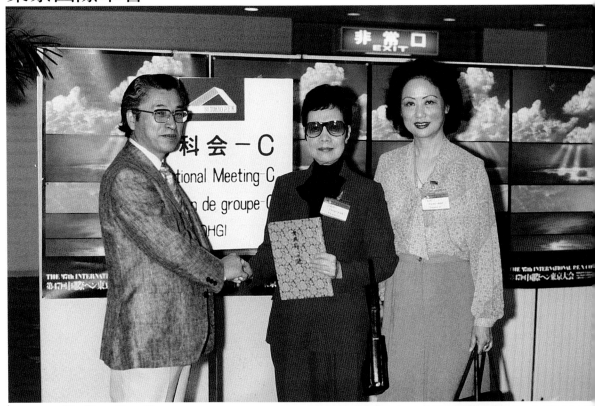

▲1984年5月14日，參加東京國際筆會，接受日本專修大學文學部教授中田武司贈送其作品。

▶筆會作家合影。

▶晚宴中，右起張蘭熙、華嚴、林文月、賴惠美。

◀各國作家代表在會場中。二排左起李嘉、王藍、姚朋、張蘭熙；三排右起楊孔鑫、華嚴。

▲會場中。

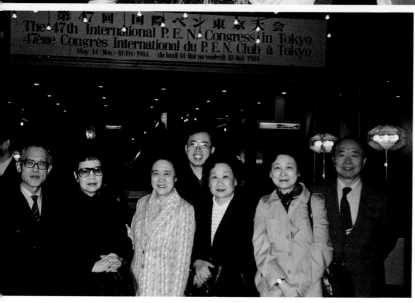

◀中華民國作家代表團。

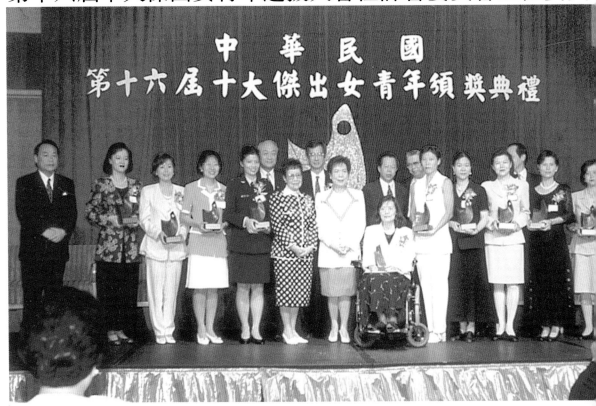

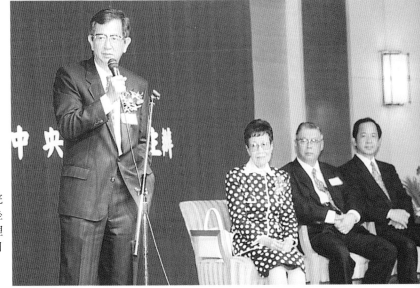

▲ 1996年8月16日，第16屆十大女傑出女青年頒獎典禮。當選十大女青年（依姓氏筆劃爲序）王祖琪、李紀珠、胡芳蓉、洪愛雯、徐珮菁、楊蔚齡、潘維剛、蔡淑貞、蘇譓、蘇淑津。

▶ 評審委員中央研究院院長李遠哲致詞。坐者右一爲台視總經理莊正彥，中爲中央日報董事長徐抗宗。

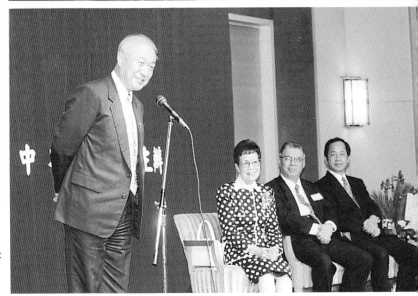

▶ 評審委員教育部長吳京致詞。

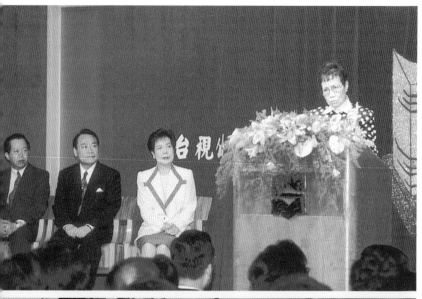

評審委員會嚴主任委員停雲致詞。坐者右起李總統夫人曾文惠、中央日報社長唐盼盼、中國廣播公司總經理李祖源。

陪同十大傑出女青年謁見李總統登輝先生。

▼ 謁見李總統登輝先生。

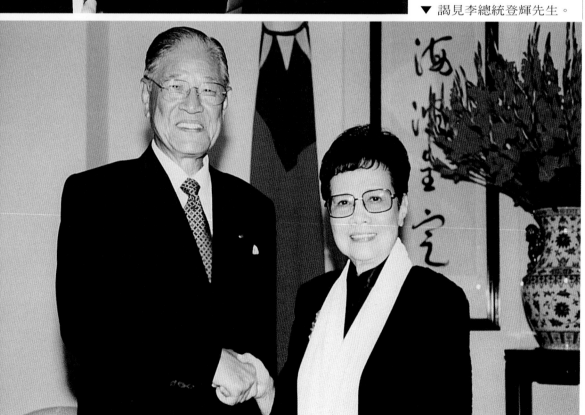

獲頒國家文藝獎

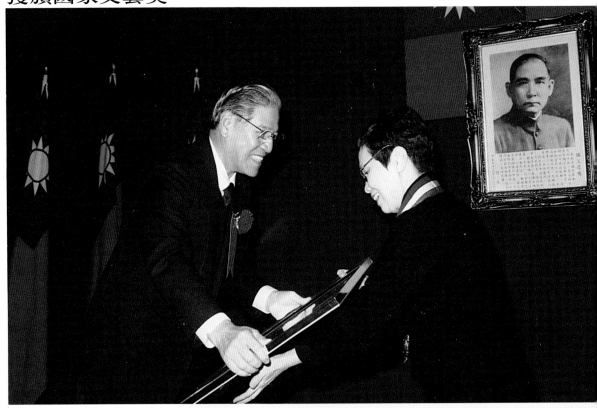

▲1986年2月21日，李登輝總統頒發國家文藝獎。

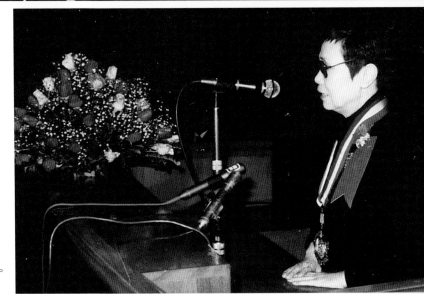

▶代表全體得獎人致詞。

▶領獎後留影。

▲ 2000年9月25日，華嚴受聘第三屆中華文化復興運動
總會副會長，與會長陳水扁總統及葉資政明勳合影。

歷任記事

1965年（民國54年） 嘉新新聞獎　文藝創作組評審
1965年（民國54年） 文藝協會　文藝創作委員會　副主任委員
1970年（民國59年） 中山學術文化基金會　審議委員
1978年（民國67年） 吳三連文藝獎基金會　文學獎評審委員
1986年（民國75年） 行政院文化建設委員會　文藝委員會委員
1989年（民國78年） 國家文藝基金管理委員會　審議小組委員
1991年（民國80年） 國家文藝基金管理委員會　審議小組委員兼小說類評審委員
1992年（民國81年） 行政院文化建設委員會　文藝諮詢委員會第一屆委員
1995年（民國84年） 行政院文化建設委員會「國家文化藝術基金會」監事
2000年（民國89年） 中華文化復興運動總會　副會長

◀ 讀者攝贈電視上華嚴代
表得獎人致詞的鏡頭。

大陸行

▲1991年，在杭州
見園林藝術雕龍
之美。

回到大學母校

▶ 1991年5月4日，偕文可飛抵上海。與聖約翰大學當年同學聚會。

▶ 1991年5月6日，接受聖約翰大學校友會贈送紀念品。

▶ 與聖約翰大學老同學歡聚留影。

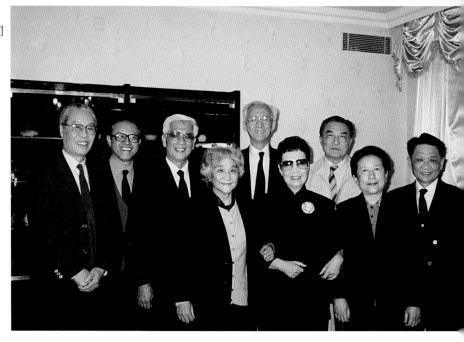

▲ 在當日的聖約翰大學
圖書館前。

◀ 1991年5月9日，返回
母校聖約翰大學，校
鐘前庭園一角。

▼ 校園一角，回憶
當年母校風光。

▲ 當年的聖約翰大學，今
日的華東政法學院。

▶ 名作家冰心爲華嚴長篇小說《秋的變奏》題字。

▲ 1991年5月，拜訪名作家冰心。

◀ 拜訪名作家蕭乾，右爲蕭夫人文潔若。

▼ 1991年5月，與大陸名作家蕭乾夫婦（前右一、二）、鄭作新教授夫婦（前左一、二）等合影。

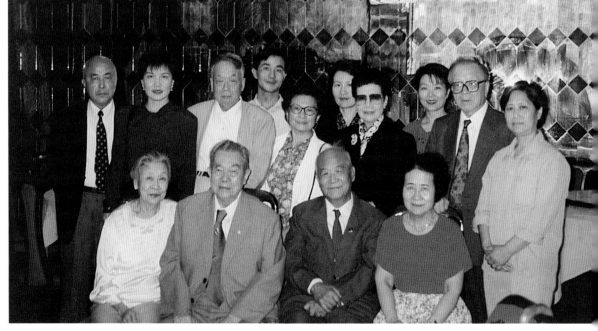

回到高中母校

▶ 1991年5月10日，回到母校南洋模範中學校門口留影。（左為老同學陸時言，右為文可）

▶ 1991年5月10日，與施懿德老師（持手杖者）和1944級老同學們合影留念。

▶ 老同學與老師合唱校歌。

▶ 與施懿德老師
（中）合影，左為
文可。

▶ 與南洋模範中學
老同學們歡聚。

▶ 同學蔣碧霞。

▲ 在海報前留影。

◀母校在公告欄中貼出
歡迎海報。

▲ 陳列華嚴作品集（皇冠版本）。

▼ 海報的部分內容。

黃山行

▶ 1991年赴黃山，有一段路曲折難行，乘坐「滑杆兒」上山。

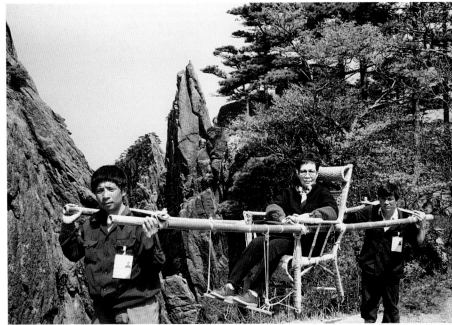

▶ 黃山全部由花崗石組成，因地殼高升，水流沖刷切割，而形成各式各樣的奇岩怪石。

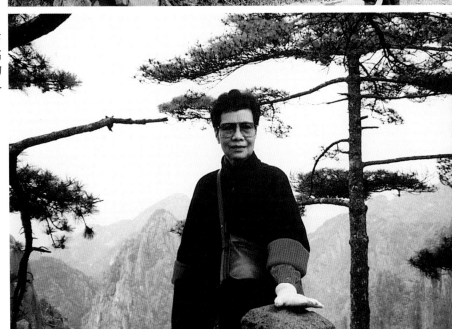

▶ 沿途景致怡人。

◀ 平時常爬小山，這些
階層難不倒我。

▲ 登高望遠，視野更寬廣。

▲ 樹下稍歇，為了走更長遠的路。

▼ 休息夠了，繼續上路！

▶ 更上一層山，另
有一番境界。

▶ 坐得更高，看得
更遠。

▶ 遠眺山外有山，且
一山比一山高。

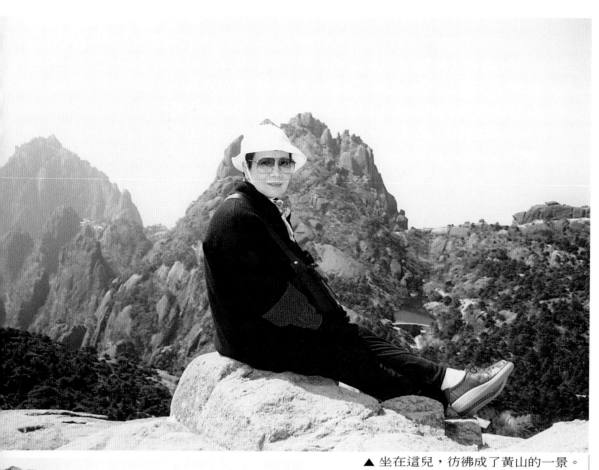

▲ 坐在這兒，彷彿成了黃山的一景。

▼ 坐在黃山十大名松之一的「送客松」下。

▲ 與「飛來石」相伴。

杭州遊

▶ 1991年5月18日在
杭州，參觀弘一
法師紀念館。

▶ 杭州園林藝術的
造景精巧，令人
嘆為觀止。

▶ 園中雕樑畫棟之
美，叫人目不暇
給。

◀ 在弘一法師畫像前留影。

▲ 大佛寺前。

▼ 杭州近郊靈隱寺。

▲ 在杭州濟公展覽室。

返鄉祭祖

▼ 1991年5月20日，偕文可回到
福建陽岐祖塋前祭拜祖父。

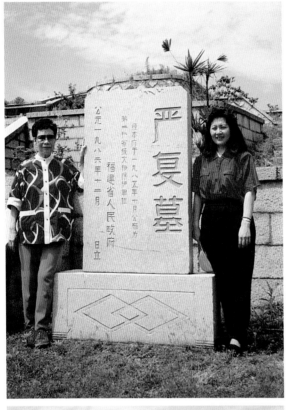

▲ 外祖父母墓前。

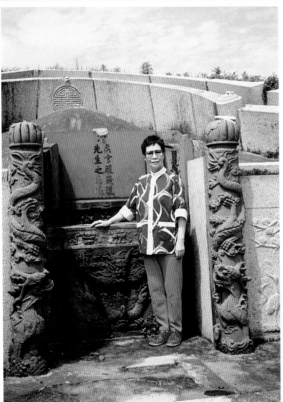

▲ 祖父墓前。

▼ 陽岐的尚書祖廟前。

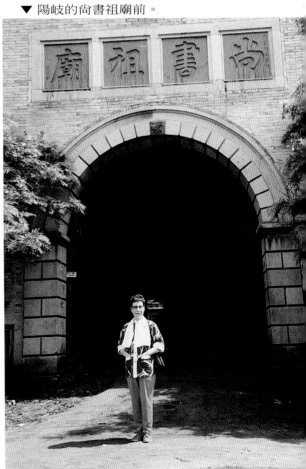

▼ 陽岐祖父嚴復陳列室門前。

▲ 1991年5月18日，與文可遊賞西湖。

▼ 西湖蒼白秀麗與西施齊名，引來騷
　人墨客吟詩、作畫、歌詠。

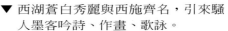

▲ 福州舊居郎官巷。

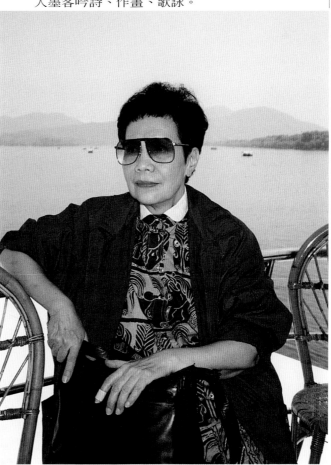

再上黃山

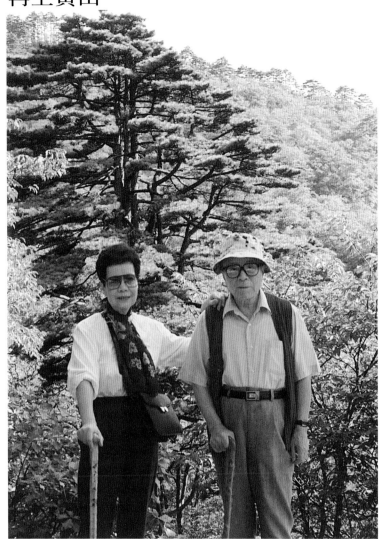

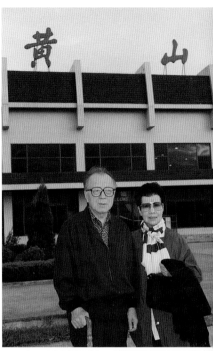

▲ 1993年9月，華嚴陪明勳再度
上黃山。

◀ 領略黃山不同季節之美。

▼ 1993年9月15日，黃山上遇名畫家江兆申。

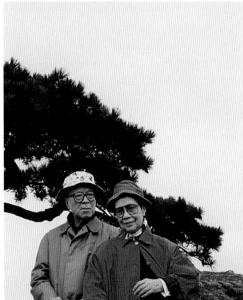

▲ 葉明勳和華嚴夫婦。

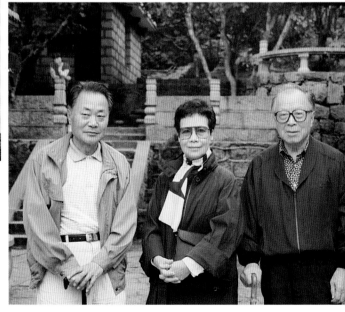

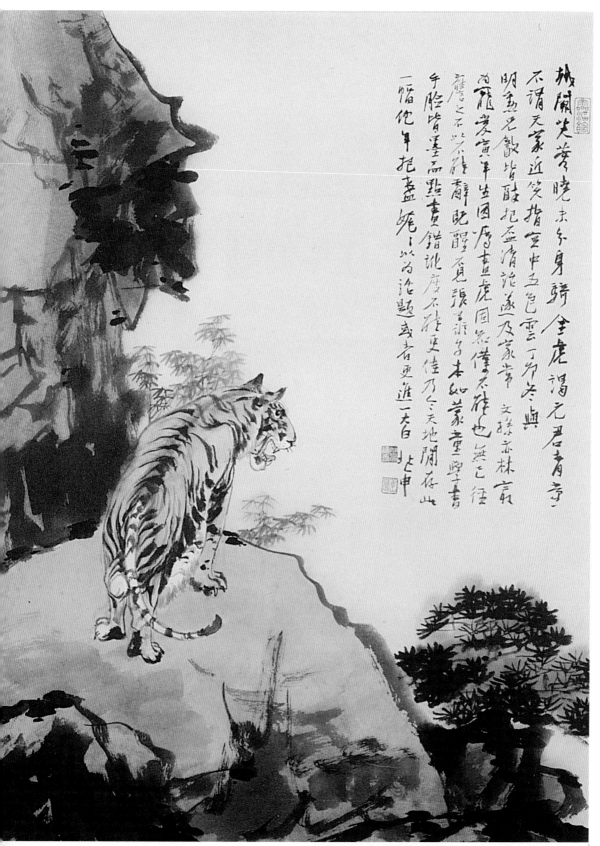

歘閙笑聲曉未冬身騎金虎還元君青帝
不謂天家近笑指空中五色雲丁卯冬與
明魚兒飲皆酣起盃清詫蓬一及蒙常 文孫亦林倩
為龍夔寅年生圖屬畫虎因然像不雄也無己径
龔之不兆雄辭既醒覓張兼子本如蒙童驚書
手腕皆墨而點畫錯訛虔不雄更佳乃之天地開在山
一幅佗年把盡婸一以為詫題或者更進一大白 兆申

▲ 名畫家江兆申特別為屬虎的孫子葉亦林畫虎。

121

北京行

▶ 1993年9月，北京
人民大會堂廣場。

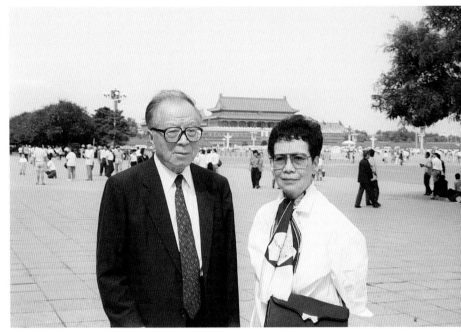

▶ 廣場上到處人來
人往，很熱鬧。

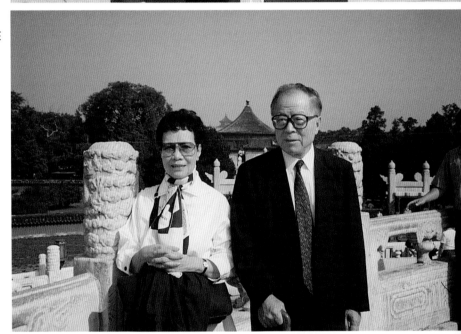

▶ 人民大會堂廣場
一角。

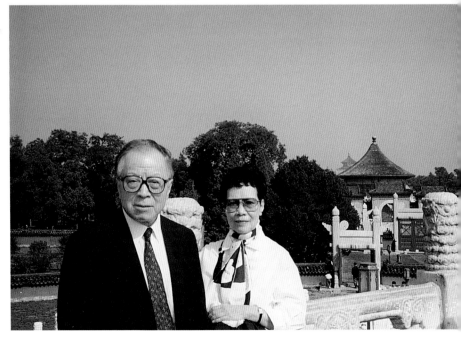

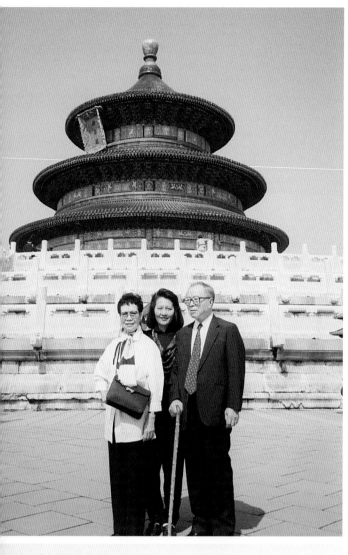

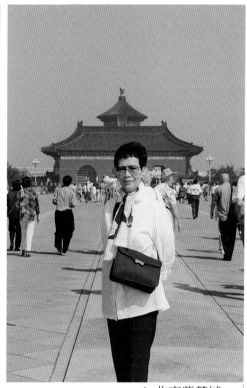

▲ 北京紫禁城。

◀ 北京天壇，中為文可。

▼ 1991年5月5日，與
　　文可登上長城。

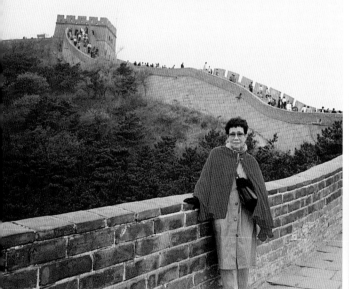

▲ 長城一角。

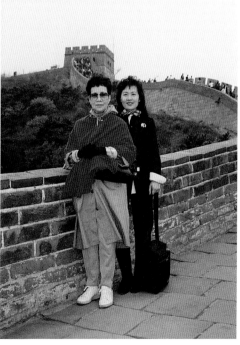

訪問西德

1967年5月，余夢燕及明勳和我，應西德政府邀請作為期三個月的訪問。

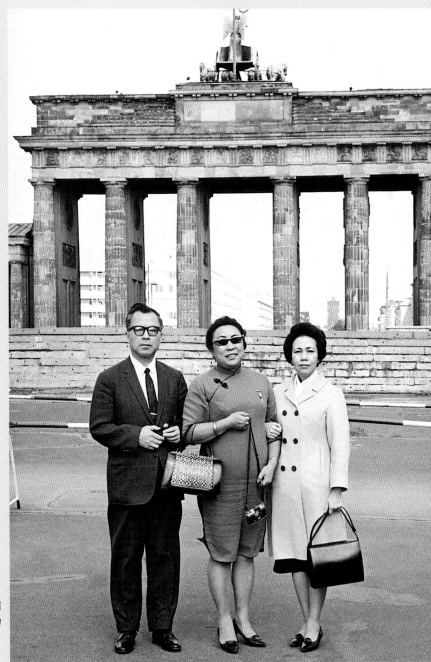

▶葉明勳、華嚴夫婦和余夢燕女士（中）在勃朗登堡前。

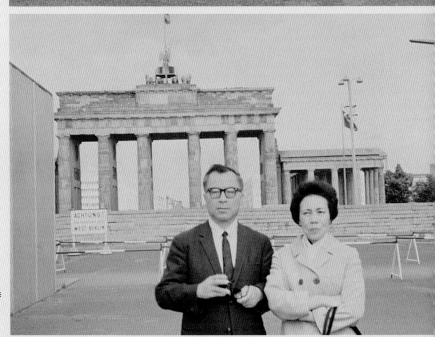

▶勃朗登堡頂上站著勝利女神。

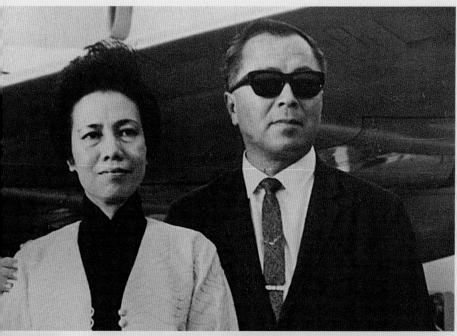

天涯集影

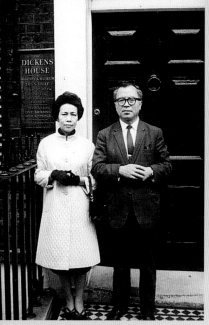

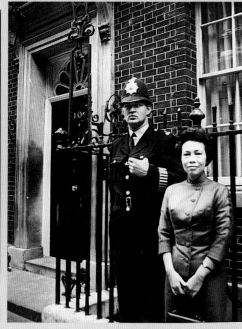

初遊歐美

◀作家狄更生故居門前。

◀唐寧街十號，英首相住宅。

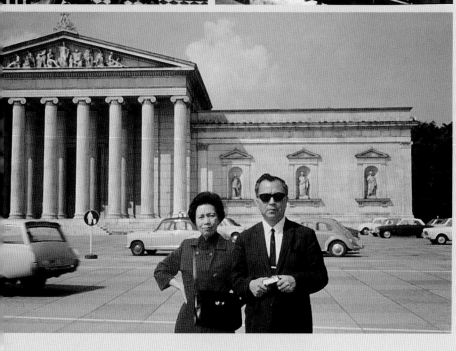

◀1967年5月，葉明勳、華嚴夫婦在義大利聖彼德教堂前。

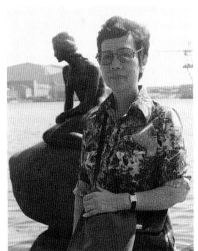

▲▶ 1966年2月19日，
丹麥美人魚。

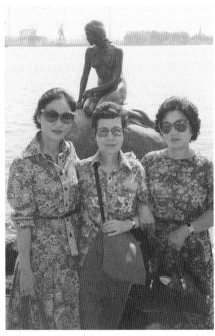

▶▶ 與龐貝古物合影。

▶ 穿梭龐貝古城。

▶ 1967年6月，抵達美
國鹽湖城。

▲ 1967年7月，葉明勳（後右二）和華嚴（前右二），拜訪華府雙橡園。

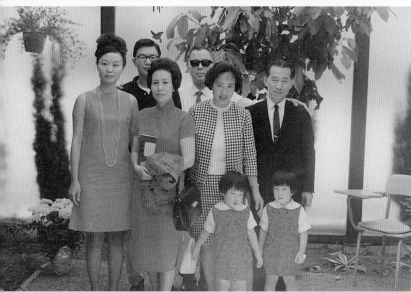

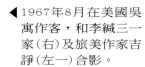 1967年8月在美國吳寓作客，和李緘三一家（右）及旅美作家吉錚（左一）合影。

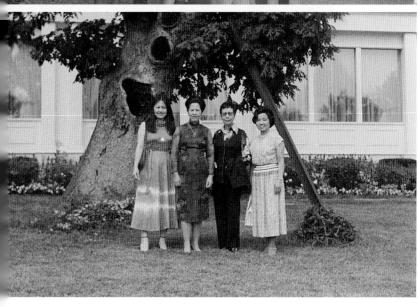

◀ 再度拜訪華府雙橡園。

泰國行

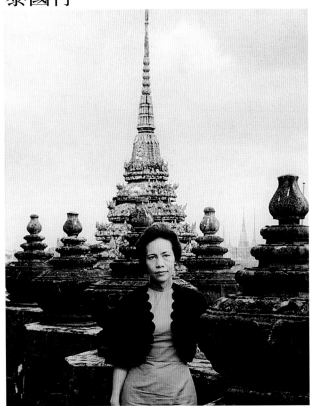
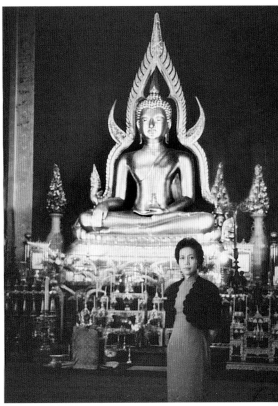

▲▶ 1967年,明勳和我抵
達泰國曼谷訪問。

▶行過千佛廟寺,感受身
心靈的祥和與寧靜。

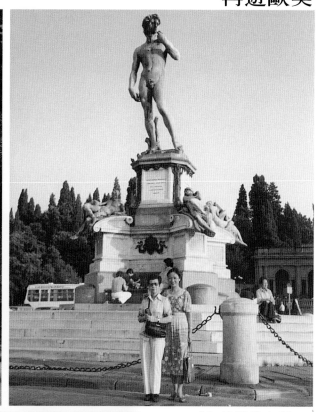

▲ 1978年8月遊義大利，
於米開蘭基羅的大衛雕
像前。

▲◀ 義大利千泉之宮。

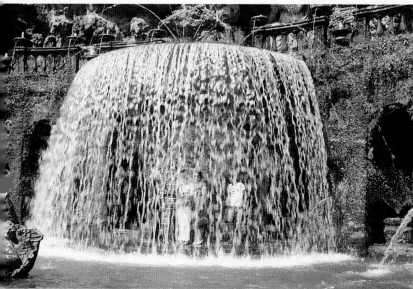

◀ 在千泉瀑布下。

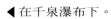

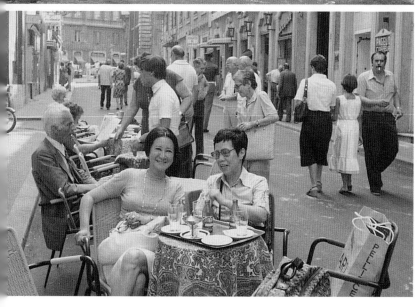

◀ 與周書楷夫人在羅馬
露天咖啡座小聚。

▼ 1978年8月底，在美
國約森彌提公園。

▲ 瀑布萬馬奔騰而下，極為壯觀。

▼ 瀑布旁留影。

▲ 1978年8月19日，與文立在法國。

◀美國舊金山。和聲
樂家張震南（右二）
及其夫婿劉人瑞先
生（右一）共餐，左
為葉文心。

◀1986年冬季，前往
▼美國哈佛大學，探
望在那裡進修的葉
文心（上圖右）。

▲ 1994年1月13日，飛抵
芬香之島夏威夷。

▶ 旅館庭園一角。

▶ 旅館門前。（中爲姊
夫辜振甫）

◀ 這美麗的島嶼充滿陽光和風雨，滋長遍地的繁花密林。

◀ 與陳錫恩伉儷（左二、三）在洛杉磯葉醉白（右一）畫室合照。（左為葉文心）

日本・金閣寺

▼ 1983年4月遊日本京都金閣寺。

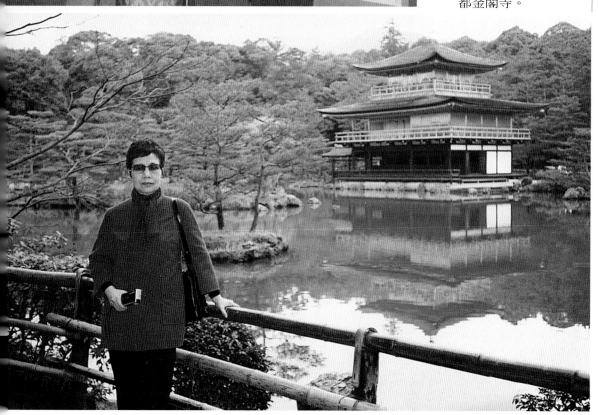

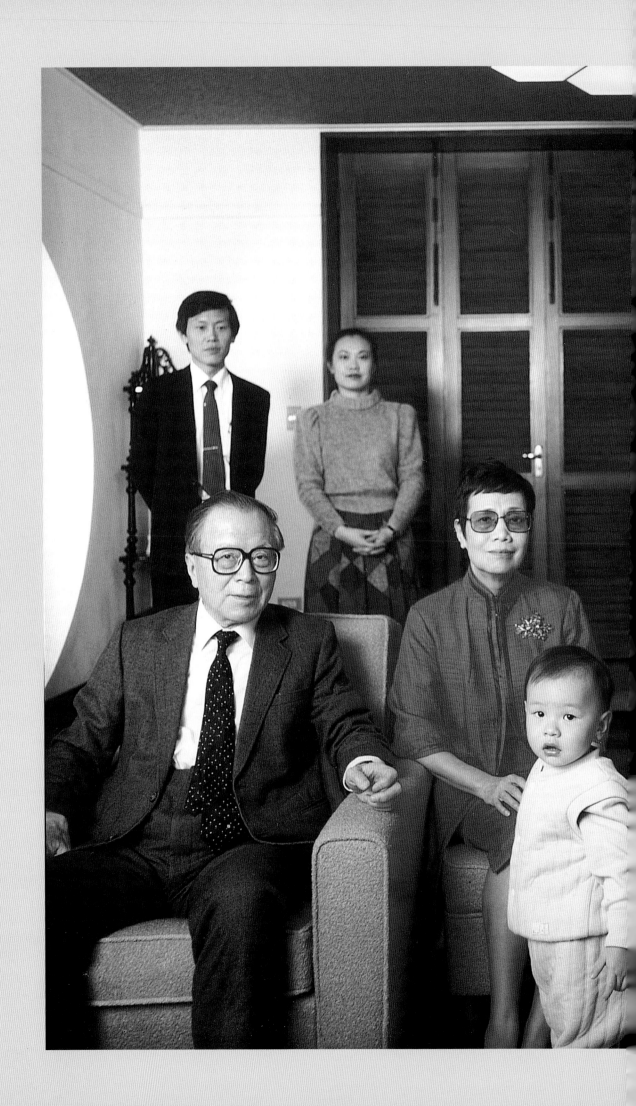

◀在松江路舊居大
廳。（後排左爲李
維仁、文茲夫婦、
右爲文立、李乙樺
夫婦，還有長孫向
林。）

結婚十週年

結婚十週年紀念照，
攝於1959年（民國48
年）4月26日。

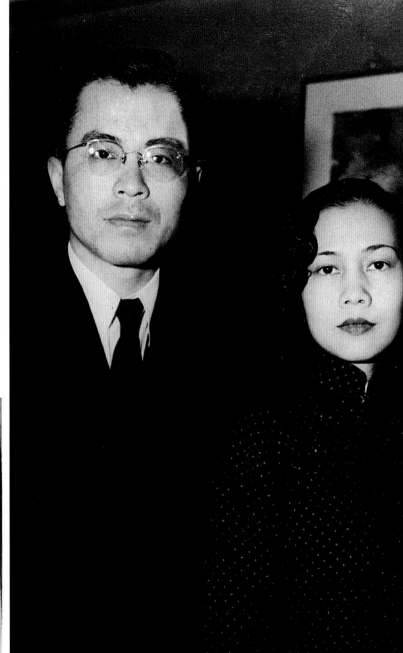

▶ 我們五個人。

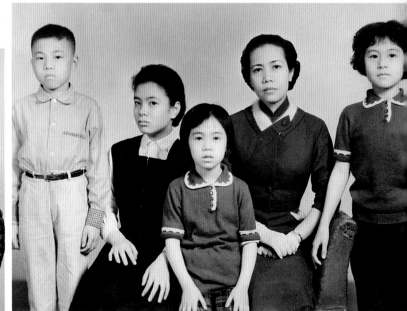

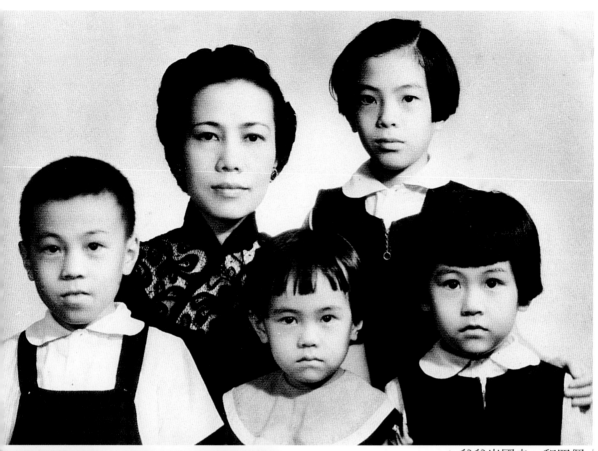

▲ 爸爸出國去，和四個
孩子合照寄給他。

▼ 明勳牽著文立在舊居
庭園中散步。

▲ 母親和我們，以及三
個孩子文立、文心、
文可。

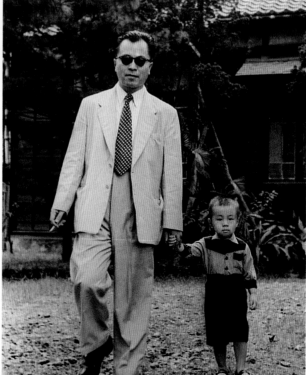

我的母親

母親姓林，閨諱慕蘭，台灣望族板橋林本源家女兒。性情賢淑，事母至孝，很得外祖母的鍾愛。雖然出身豪門，卻能節儉勤勉持家，對兒女管教嚴格，使我們終身受益不盡。

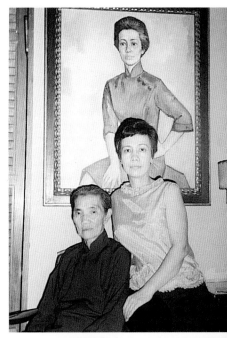

▼ ▶ 母親和我。

▶ 母親和我在客廳談笑家常。

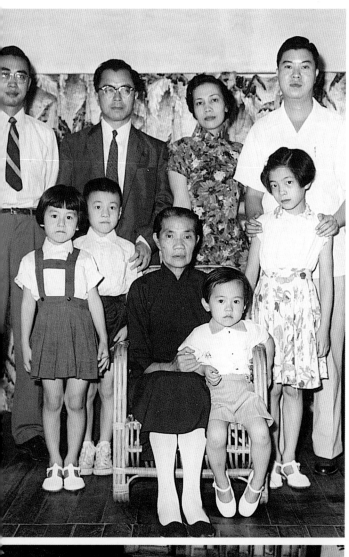

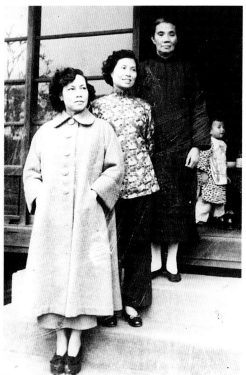

▲ 姊倬雲（中）來中正西
路舊居探望母親。（後
面小女孩為辜懷群）

◀母親和我們、二弟（後
右一）、三弟（後左一）
以及四個孩子。

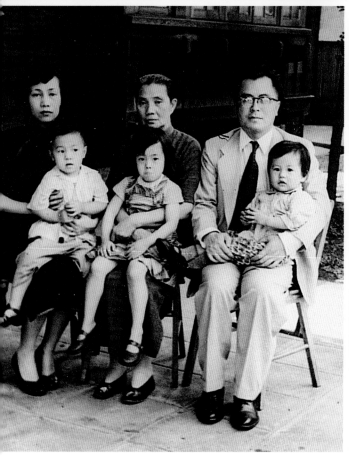

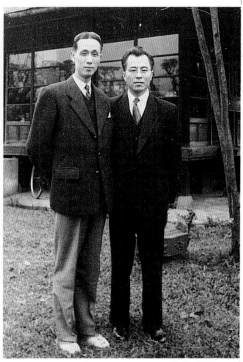

▲ 姊夫來訪。

◀母親抱文心、我
抱文立、明勳抱
文可。

母親七十壽宴

▶ 1962年母親七十歲生日，當時與我們同住中正西路二號日式宅第，親朋好友齊聚家中慶祝。

▶ 合家歡照。母親和長女長婿及我們，前排左一為大哥僑，後排中為二弟仲熊，左右為三弟僖與弟妹南寧玲。

▶ 陪母親蒞臨壽宴大廳。

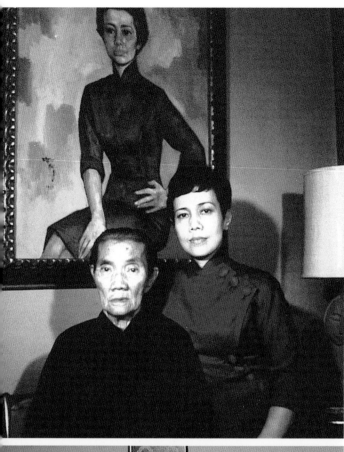

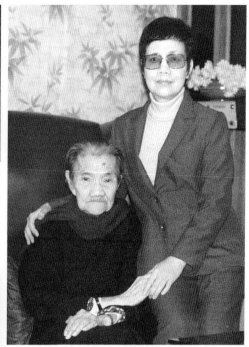

▲ 母親和我攝於三弟家中。

◀ 母親和我攝於松江路
舊居大廳。

◀ 母親和她的特別護士
劉玉華（左）。

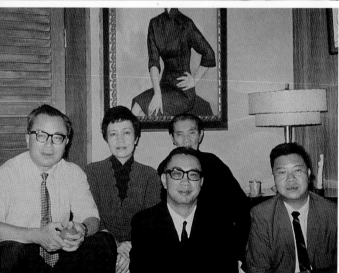

◀ 母親和我們以及二弟
（右一）、三弟（右二）。

▼ 攝於名畫家林克恭為
明勳所繪的畫像前。

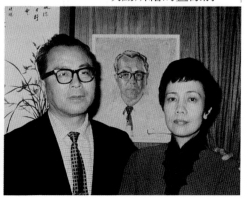

▼▶ 郊遊。

▶ 松江路時。

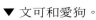

▼ 文可和愛狗。　　▶▼ 文立最愛逗牠玩。

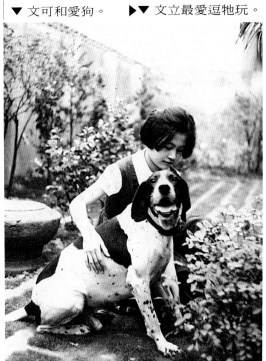

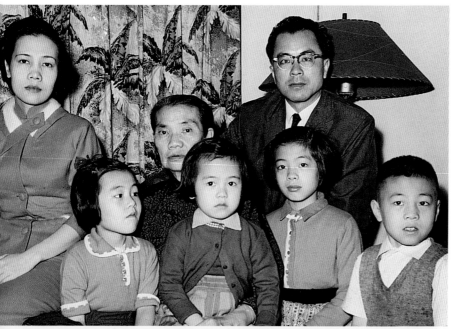

◀母親和我們。

◀信義路舊居後院。

◀陳興樂夫人（左
二）來訪。

葉文心就讀北一女

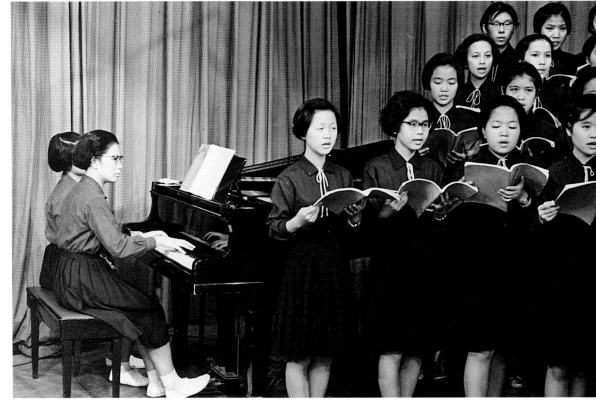

▲ 葉文心（左）為北一女
　合唱團伴奏。

▶ 外祖母和文心。

▶▶ 1965年，葉文心榮獲
　救國團頒獎。

▶ 葉文心（左一）、辜懷群
　（左三）和同學們站在北
　一女操場上。

葉文立在成功嶺

◀ 1969年8月，文立入伍，
我去成功嶺探望他。

◀◀ 爸爸（左一）、二舅（右
一）和我來看文立。

◀ 文立在成功嶺的日子過
得很開心。

▼ 文立（左一）和當
兵的同學。

母親八十壽辰

▶ 1972年母親八十大壽，合家歡。（右三為辜老夫人）

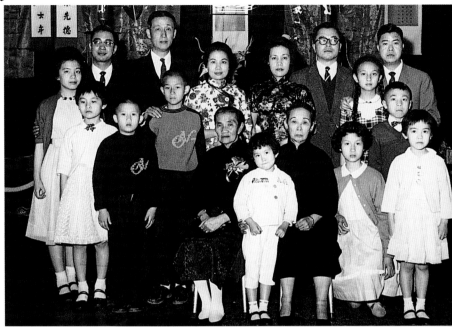

▶ 母親（中）和姨母（左）、大舅母（右），後立者為連震東先生。

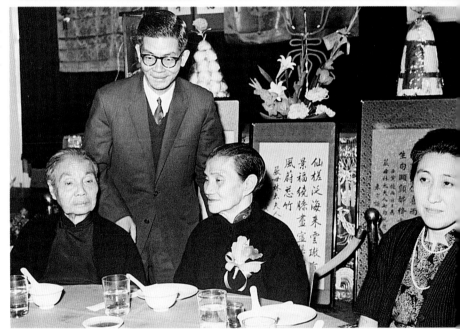

▶ 親朋好友前來向壽星道賀。

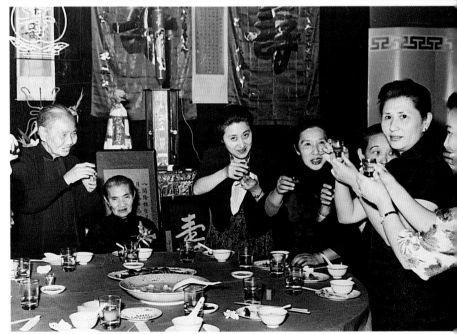

▲ 姊倬雲（左）和我。

◀ 名畫家林克恭舅父（中）
及舅母（右）來賀。

◀ 張群（左二）及夫人（右
二）、黃杰（左一）前來
道賀。

◀ 母親和兒子（左一爲二
弟、右一爲三弟）、女
婿（左爲姊夫辜振甫、
右爲葉明勳）。

147

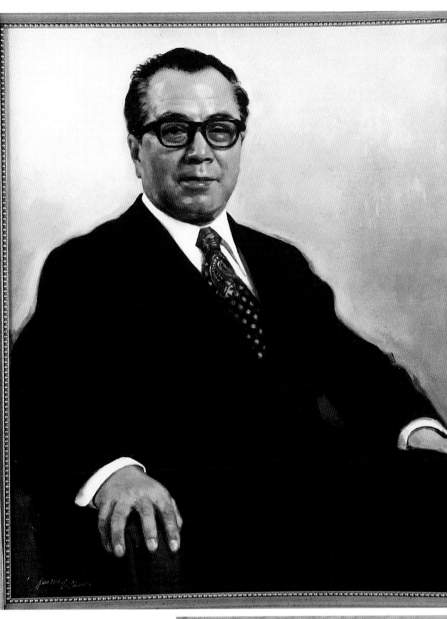

▶ 1974年，日本名
畫家田村晃
（TAMURA）繪作葉
明勳畫像。

▶ 名畫家林克恭爲葉
明勳所繪畫像。

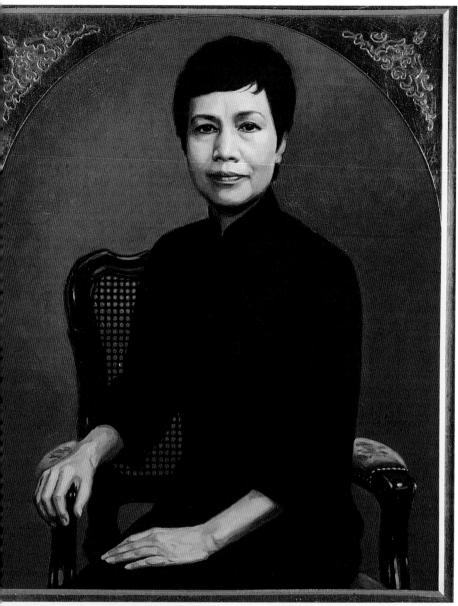

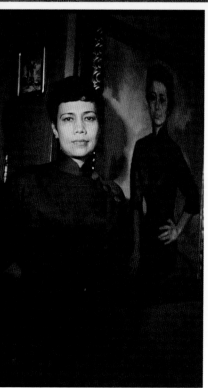

◀1982年，日本名
畫家田村晃繪
作。

葉文心的婚禮

▶ 1976年，葉文心和沙正治在美國結婚。

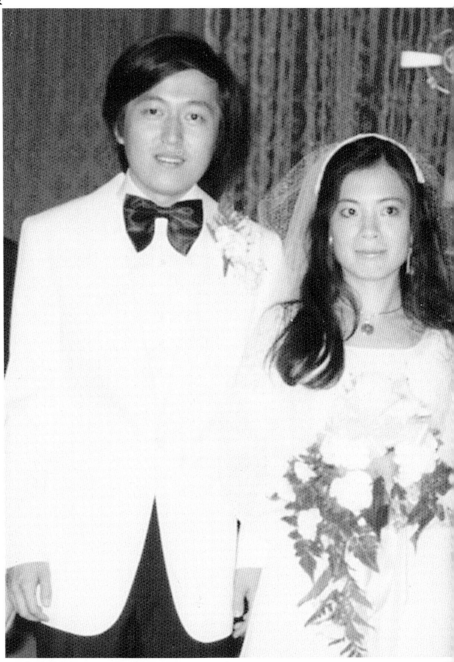

▶（右起）親家沙榮峰、沙夫人、我和文立（左一）、新人夫婦合影。

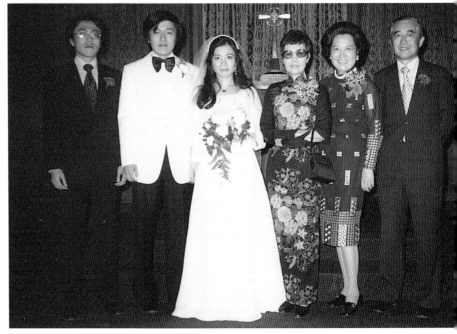

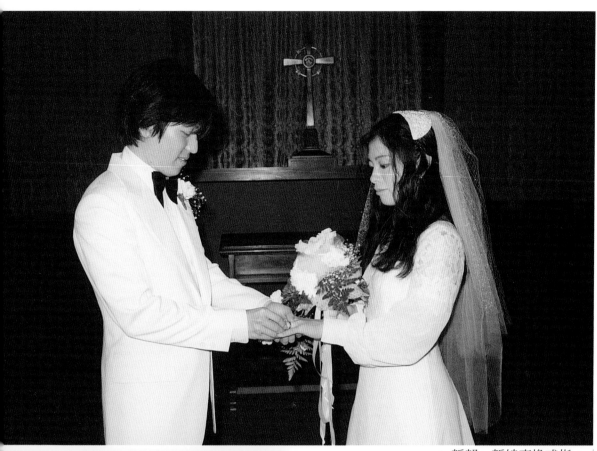

▲ 新郎、新娘交換戒指。

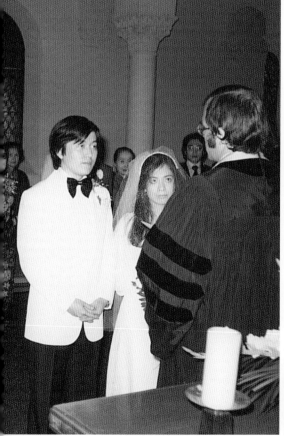

▲ 教堂牧師為他們證婚。

▼ 我和親家母擁著新娘子合照。

葉文可的婚禮

▶ 1978年，葉文可和朱澤民在台北結婚。

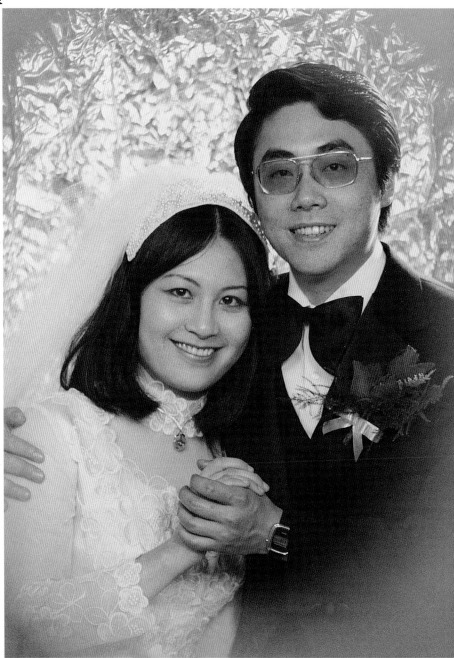

▶ 新郎、新娘和親家朱新華夫婦（右一及左二）及親友合影。

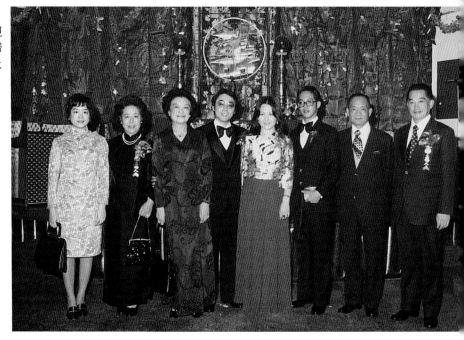

▲ 女兒愛我。

◀ 幸福甜蜜的新娘。

▲ 新娘子和我們一家。

▼ 澤民、文可親吻外
　祖母。

◀ 婚宴中，孫運璿先生
　（右）前來道賀。

葉文茲的婚禮

▶ 1982年,葉文茲和李維仁在台北結婚。

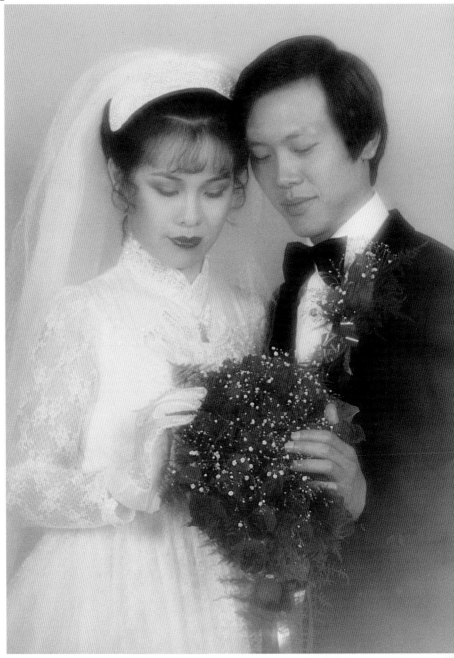

▶ 親家李育浩伉儷和我們。

▲ 文茲和我。

◀ 新娘子。

▲ 新娘子和我們。

▼ 新人夫婦和我。

155

葉文立的婚禮

▶ 1983年，葉文立
和李乙樺在台北
結婚。

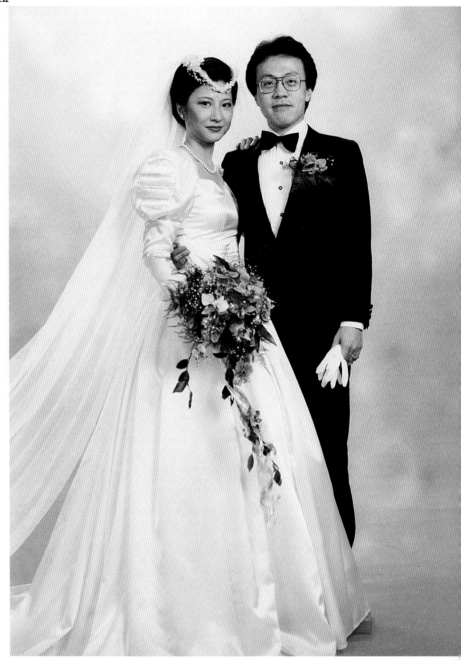

▶ 一對新人和親家李
順芳伉儷（右一、
二）以及親屬。

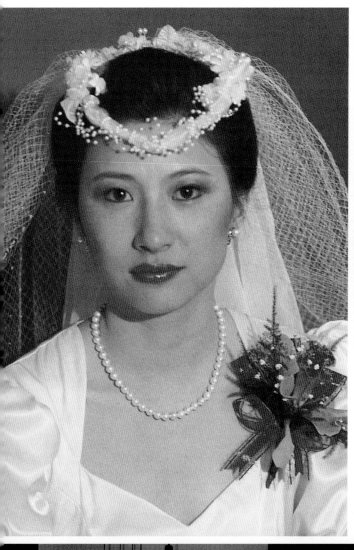

▲ 媳婦和我。

◀ 人見人讚的李乙樺。

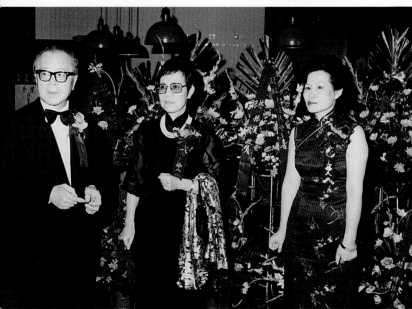

▲ 我們和親家母合影。

▼ 吳三連先生擔
任證婚人。

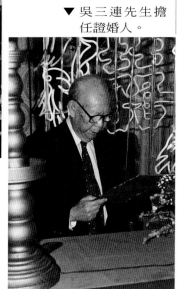

母親九十壽辰

▲ 1982年母親九十大壽，壽星和二子（右起三弟、二弟）、二女（姊倬雲和我）。

▶ 母親出席壽宴，後右一為袁守謙先生。

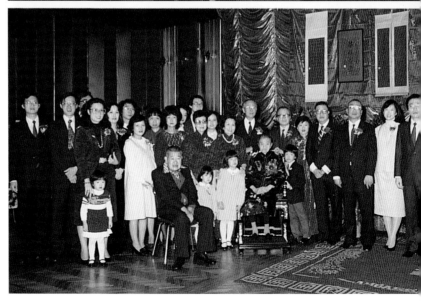

▶ 親友歡聚。

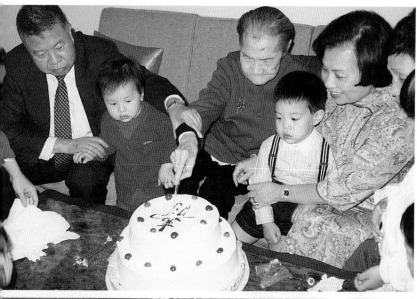

◀母親八九壽辰，親自切
蛋糕。

◀母親和曾孫輩，左起嚴
嵐、葉向林、辜公怡、
張倚竹、張倚蘭。

▼母親的三位媳婦：大
嫂林蒨（後左三）、
二弟妹蘇素珍（後右
三）、三弟妹南寧玲
（後左二）和我們為
母親慶祝八九壽辰。

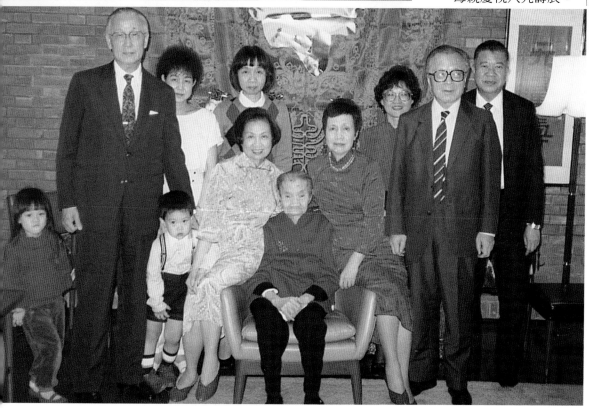

外孫沙慶予

◀1981年，葉文心生下沙慶予。

▼ 餵小外孫慶予喝水。

▲ 母子同夢，睡得好香甜。

◀小慶予五歲了。

◀ 最愛玩母親的
　鋼琴。

◀ 媽媽還有一堆
　事做，小傢伙
　還不想睡。

◀ 爸爸揹著小慶
　予去探險。

161

▶ 沙慶予回台灣，在我的床邊玩。那是我在松江路舊居的臥室兼書房，還加梳妝台。

▶ 遊樂園，戴海盜帽，玩得很開心。

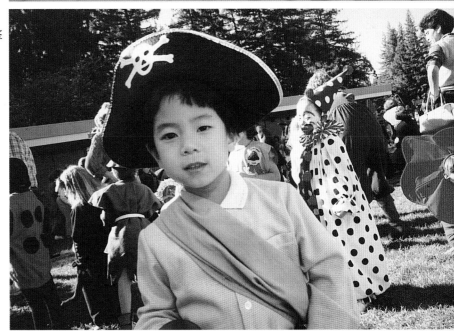

▶ 很酷吧！怎樣？

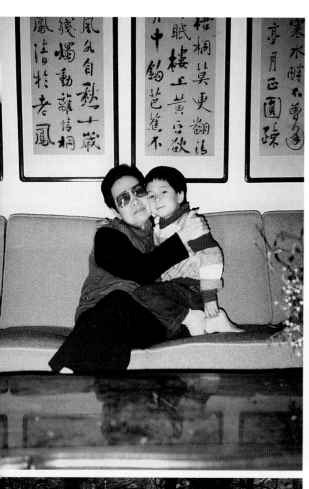

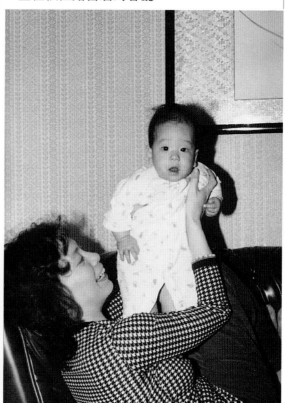

▶來，香一個。我們祖孫倆
坐在松江路舊居的客廳。

▲媽媽舉著嬰兒沙慶予。

▲別怕！這隻大熊不會咬人
啦！（文心和沙慶予。）

▼可愛吧！像誰呢？

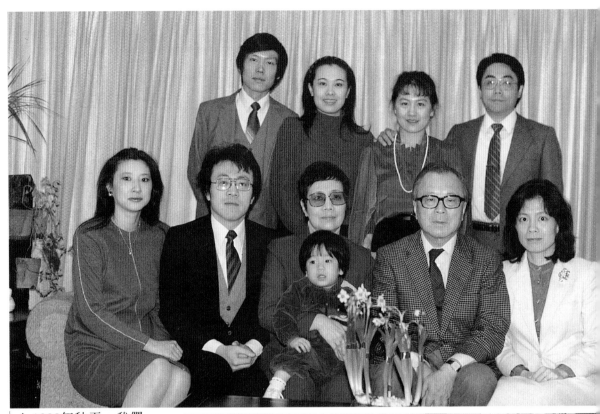

▲ 1983年秋天，我們一
家子在台北團圓。後
排為文茲夫婦（左）和
文可夫婦；前排為文
立夫婦和文心（長女
婿在美），我抱著小
沙慶予。

▶ 母親和我，外甥啓允
（左一）夫婦、成允
（右一）夫婦及孩子。

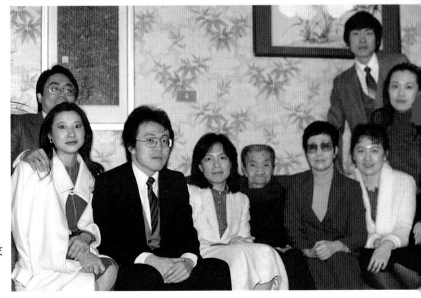

▶ 母親和我們在三弟家
合影。

◀ 外甥女辜懷如和張安平
訂婚，與我們合照。

◀ 沙慶予來台北，吃得很
開心。

▼ 我們在姊夫辜振甫
（右一）、姊姊家，大
家都在含飴弄孫，笑
開懷。

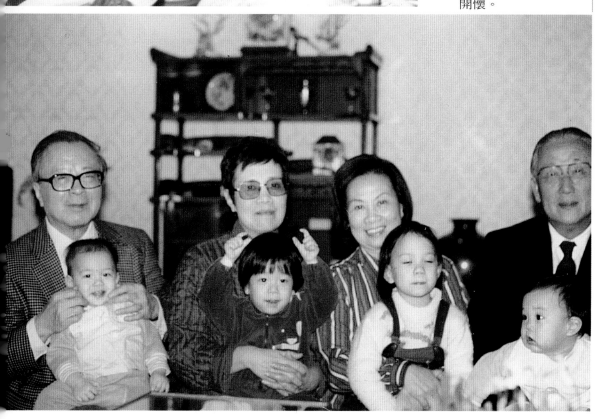

長孫葉向林

▶ 1984年5月出生於
台北。

▶ 奶奶抱抱。

▶ 外曾祖母抱抱。

◀怎麼看，怎麼可愛。

▲小傢伙嗯咕嗯咕，在
和我說話。

▼在爺爺手裡顯得很安逸。

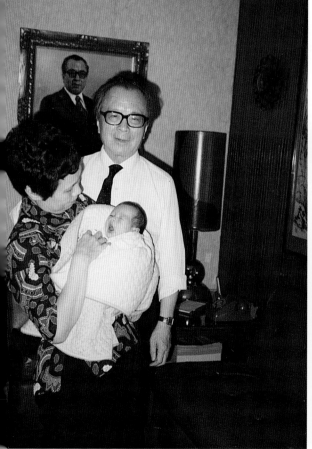

▲他打哈欠了，該讓爺爺抱抱。

▲ 葉向林會坐啦。

▶ 會爬啦。

▶ 洗澡光溜溜很可愛。

◀ 已經會玩啦。

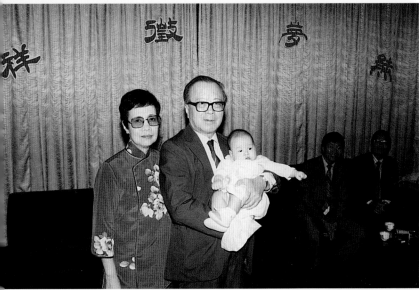

◀ 慶祝葉向林滿四個月。

▼ 親友前來參加慶祝
宴會。站立者左起
胡其龍、張安平、
辜成允、辜懷如、
辜懷群。

▼ 葉向林擁有小布偶啦。

▲ 怎麼要哭了呢？

▼ 林明成表弟（後右）前來松江路家中看小向林。

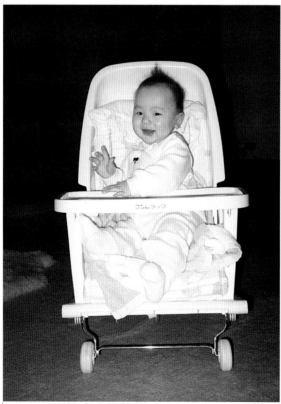

▲ 坐在娃娃車上很神氣。

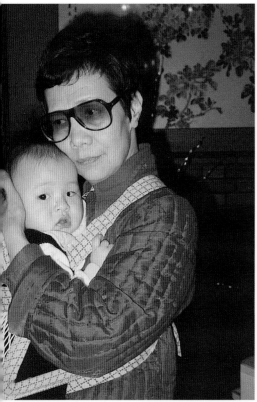

▼ 孫兒真可愛。

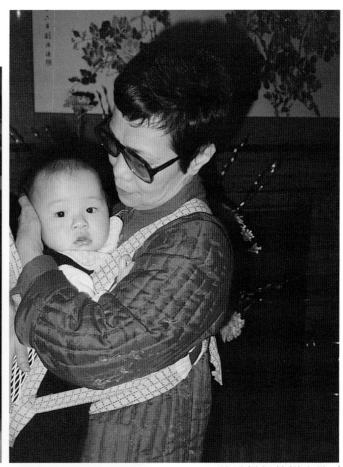

▲ 就這樣把他掛在胸
　前，準備去郊遊。

◀爺爺一在家就搶
　著抱小孫子。

◀小向林表情十足。

171

▲ 我們帶向林去郊遊囉。

▼ 媽媽疼我。

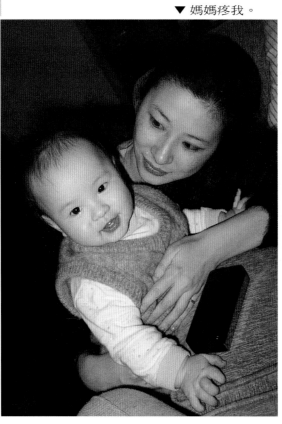

▲ 向林真可愛，奶奶親一個。

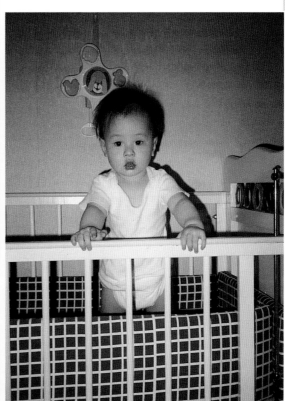

▲ 怎麼一回事呀？

▼ 窩在爺爺寬闊的胸前好舒服。

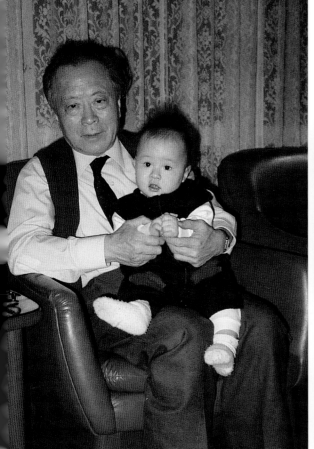

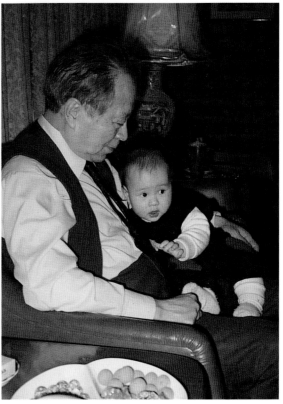

▲ 來，爺爺教你拜年，
恭喜！恭喜！

▶ 嫌玩具不夠嗎？

▶ 哦，想唸書了。

▶ 還是玩玩具。

◀穿媽媽的鞋子。

▲ 木鴨子好玩。

▲ 雙手抱胸，兩眼圓瞪，
　好神氣呀！

▼ 向林愛我，我愛他。

▶ 我們帶小向林去小
人國玩。

▶ 遊小人國。

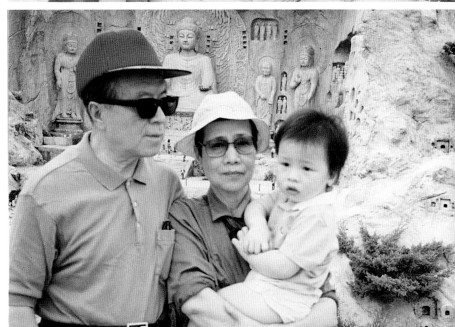

▶ 爺爺抱小向林。

▲ 這是美麗的噴泉。

◀又是一次郊遊。

▲ 爸爸抱小向林來看鸚鵡。

▲ 這是美麗的噴泉。

▼ 什麼東西？是獅子的腳嗎？

次孫葉亦林

1986年3月出生於台北。

▶ 伸伸懶腰。

▶ 注意著什麼？還是在行禮？

◀ 凝神。

▲ 可愛的笑容。

▼ 喜歡米老鼠。

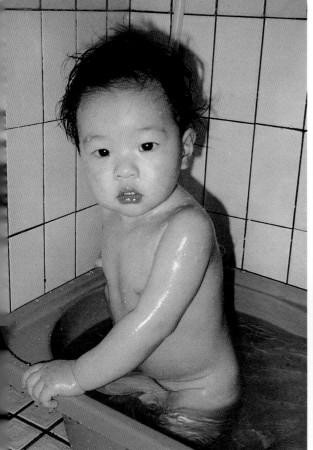

▲ 喜歡洗澡。

◀小亦林有點不
乖，挨罵了。

▼ 小亦林玩家家酒。

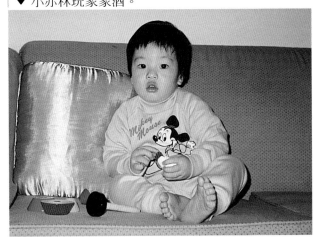

▲ 也會自己喝牛奶。

◀後面有靠墊，坐得挺
拔，帥吧！

◀爺爺看，我把指
頭當奶嘴呀。

◀爺爺教你向長輩
請安。

◀爺爺奶奶喜歡我。

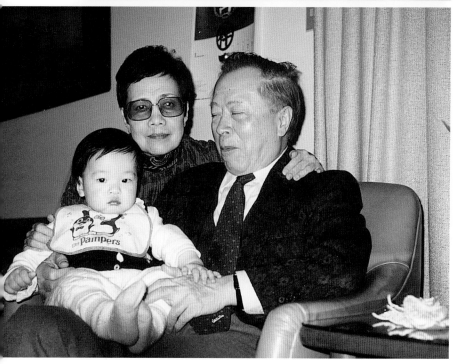

▶ 1992年，小亦林
到姨公家過聖誕
夜，表叔辜成允
扮聖誕老公公。

▶ 小亦林很愛海。

▶ 到海邊躺在涼椅
上，樂不可支。

◀小亦林坐在哪兒呢？

▲ 小亦林生氣了。

▼ 怎麼了？心事重重的樣子。

▲ 小亦林吃得很滿意。

▲ 小向林抱著小亦林。

▶ 弟弟會坐了，來，拍
張照。

▶ 坐在階梯想什麼呢？

◀同坐在一張椅子，很可愛吧。

◀再興耶誕節，左起辜公怡、辜承慧、葉向林。

▼ 弟弟靠著哥哥，好安心。

▶ 哥哥睡著了，小亦
林爬起來做什麼？

▶ 小向林喊，大家快
來，要切蛋糕了。
弟弟在一旁等。

▶ 小向林爬上土地公
公的手上，還去抓
他衣服。

▲ 哥哥親弟弟。

▼ 表演一段哥倆好。

▲ 我們到那邊玩。

▶ 小兄弟和表兄妹
排排坐。辜公怡
（左一）、辜承慧
（右一）。

▶ 小兄弟倆。

▶ 小亦林不解，爲什
麼他們要戴這種尖
尖的帽子呢。

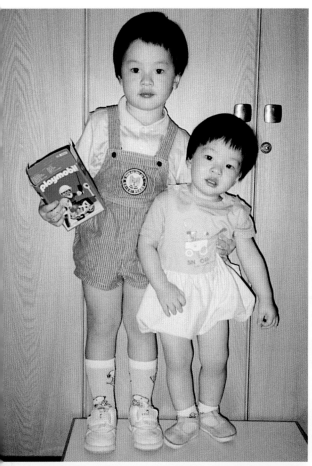

▲ 哥哥緊摟著弟弟，不想睡。

◀ 小兄弟倆上台表演什麼？

▲ 小兄弟談得好開心。

▼ 小兄弟玩打鼓，很好玩。

▶ 爸爸帶小向林和小
亦林去海邊玩水。

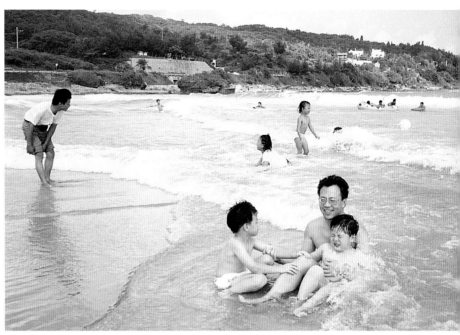

▶ 看！籠子裡的九
官鳥。

▶ 奶奶左擁右抱向林
和沙慶予。

◀小兄弟倆赤腳踩著潮
水,感覺好好。

▲下水以前先做預備操。

▲站在陽光下的岩石上看海。

▼1992年,小兄弟在新加
坡動物園和猩猩合照。

◀向林、亦林去
再興小學幼稚
園上學。

▼ 下課回家，邊走邊吃
東西邊玩耍。

▲ 怎麼？有什麼新發現？

◀二姑文可抱向林，奶
奶抱亦林。

◀ 我們和媳婦帶兩個
小傢伙到公園散
步。

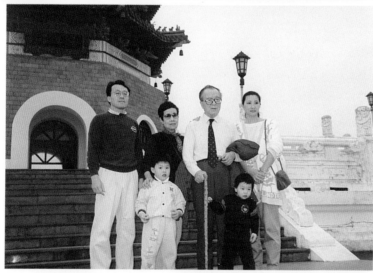

◀ 我們和兒子、媳
婦、向林和亦林。

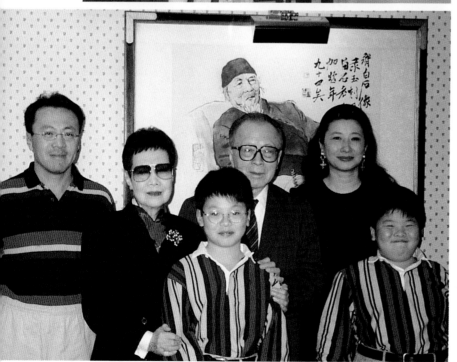

◀ 我們和文立夫婦、
向林、亦林。

參加再興學校畢業典禮

▶ 再興學校畢業典禮。

▶ 馬英九市長也是台上嘉賓。

▶ 頒獎給再興乖寶寶辜公怡（左）、張倚竹（中）。

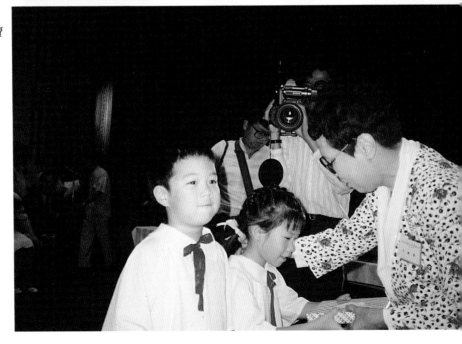

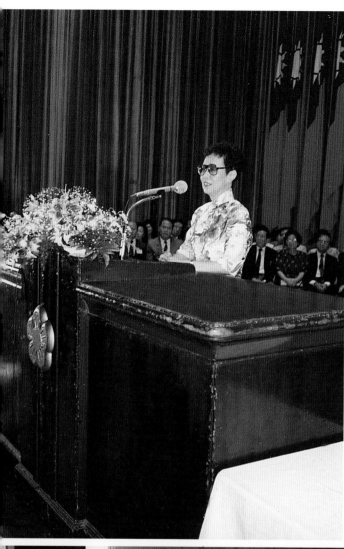

▲ 校長朱秀榮和得獎的
小朋友。（校長手扶
者為葉向林）

◀ 再興學校致詞。

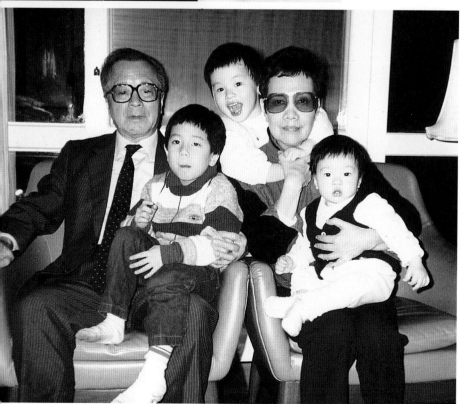

▲ 我們和三個愛孫。攝於1987年。

母親百齡大壽

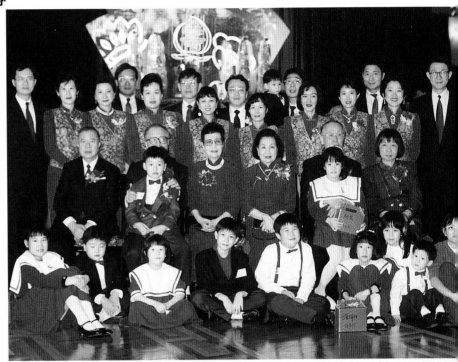

▶母親的兒孫輩合
家歡。

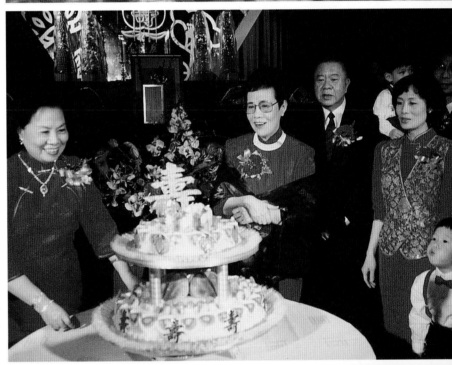

▶切蛋糕時，曾外
孫辜公怡努力吹
蠟燭。

▶多年照顧母親的
榮總醫師江志桓
主任（右）參加壽
宴。

▲ 蔣緯國先生也是貴賓之一。

▼ 二弟嚴仲熊代表致詞。

◀ 表甥女郭蒸猗（中）等
親友前來參加壽宴。

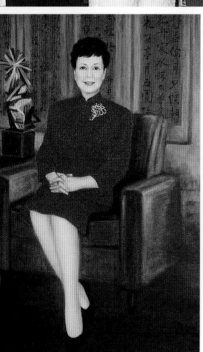

◀▼ 表甥女郭蒸猗爲我所
繪的兩幀畫像。

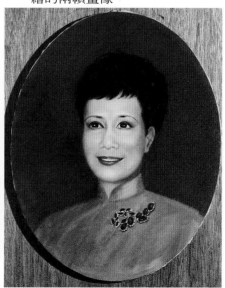

母親大去

母親生於1892年（民國前19年）陰曆3月14日，
1992年（民國81年）11月28日逝世。享壽102歲。

▼ 至親子女、兒孫哀悼不捨。

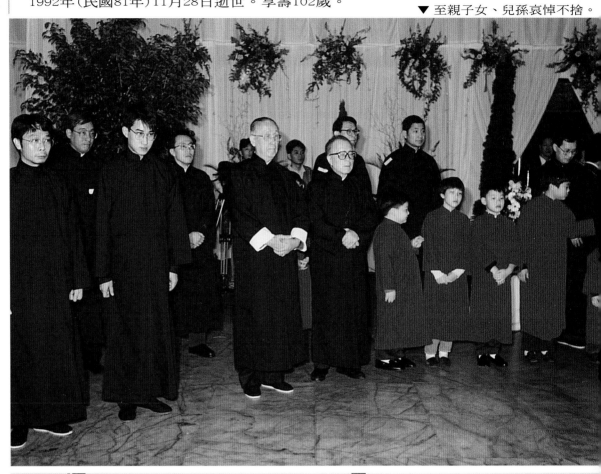

▶ 簡樸的藍布衫或黑褐色呢質長袍，是母親習慣的裝扮。

▼ 靈堂遺照。

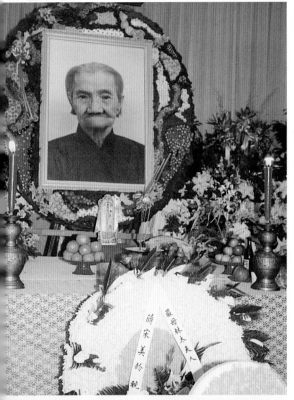

▲ 法師靈堂助念。

▶ 秦孝儀先生所賜輓聯。

鶴祘期頤唯懿德高門禔壽全歸真
壽母嚴謹華閫雲漢青才女快婿聲華無量誦

嚴母林太夫人生天
秦孝儀拜輓

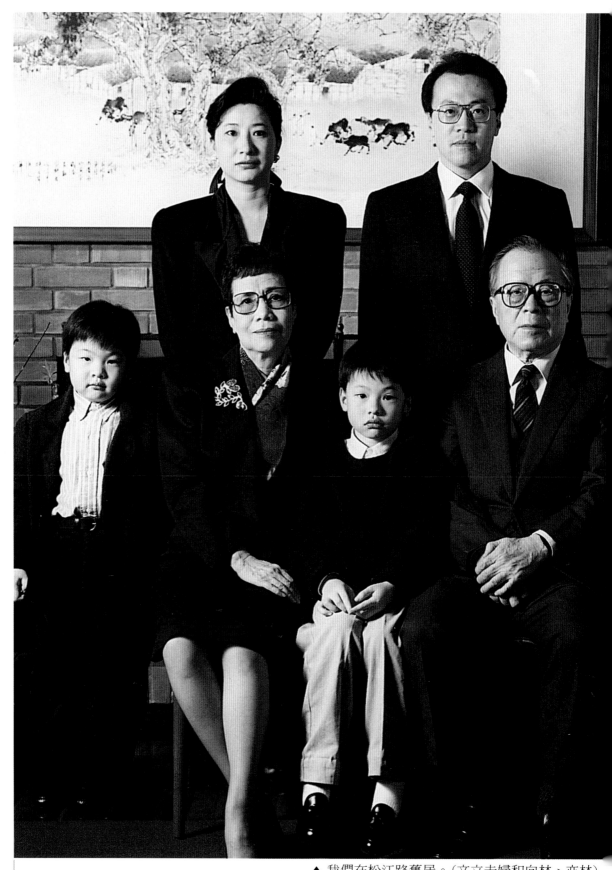

▲ 我們在松江路舊居。（文立夫婦和向林、亦林）

▲ 我和文立一家。

◀我們在松江路舊
　居門口。

明勳八十壽慶

▲ 1992年明勳八十壽慶，
家人齊聚一堂。

▼ 我和文心、向林亦林。

▲ 壽星和我們。

◀▲攝於明勳八十　▲ 我和向林。
壽辰宴會中。

◀表弟張昭泰（左）、表弟
妹王平（右）和明勳。

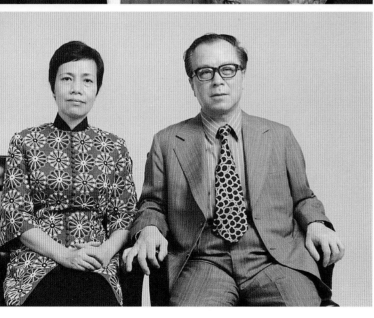

◀家居小照。

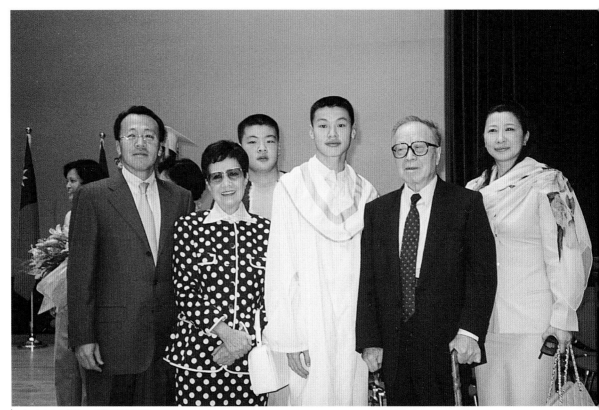

▲ 2002年，葉向林自再興高中畢業。我們和兒子、媳婦、亦林，全家出席。

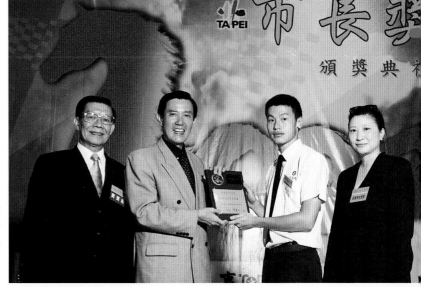

▶ 葉向林高中畢業得市長獎，由台北市馬英九市長親自授獎。

▶ 葉文立頒獎給葉向林。

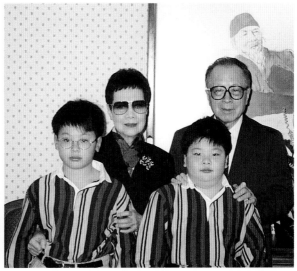

▲ 我們和向林、亦林合照。

◀ 葉向林的馬上英姿。

▼ 張岳軍先生和我們。

▲1997年2月在泰國
PATAYA出海釣魚,亦
林釣得一條小魚。

▶1997年7月,亦林在
法國馬賽港外《基度
山恩仇記》監獄中的
窗口。

▶2000年2月13日,兩兄
弟在L.A. Torrance
Hilton Hotel。

◀ 1999年8月，葉文立、李乙樺帶著兩名兒子遊澳洲雪黎藍山。

◀ 1999年8月29日印尼民丹島旅館，兩兄弟支著臉頰喊好無聊。

▼ 1995年7月1日夏威夷，亦林吻可愛的海豚。

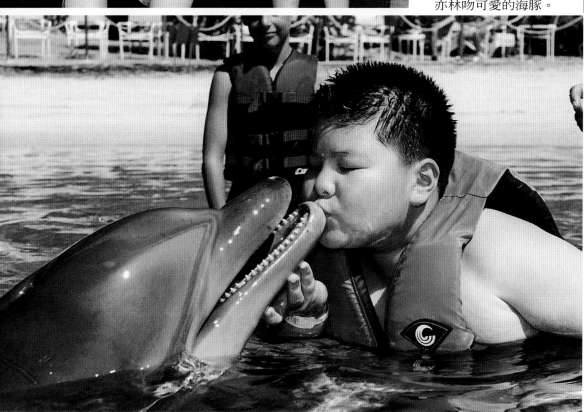

▲ 2001年6月12日，葉亦林自薇閣中學畢業。爸媽和哥哥出席畢業典體。

▶ 亦林九年級開學，攝於緬因州Kents Hill School校園。

▶ 1998年1月，向林、亦林前往澳洲觀賞加拿大名歌手席琳·狄翁（Ciline Deon）演唱會，在Crown Hotel巧遇。

▲ 1998年2月，亦林和媽媽在泰國普吉島玩小象。

◀ 向林在印尼民丹島 Resort。

▼ 沙慶予（中）和向林（左）、亦林（右），左邊鏡中爲沙正治（左）、李乙樺（中）、葉文立（右）。

▲ 週末郊區。

▶ 佛光山。

▶ 佛光山。

▼▶ 海景怡人。

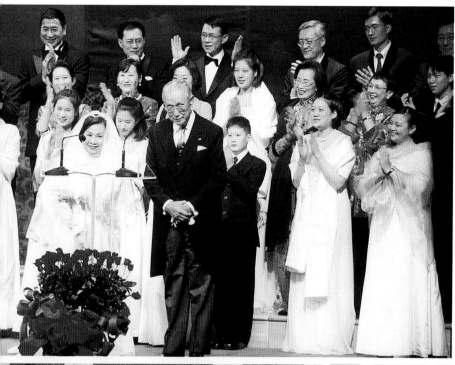

◀姊夫、姊姊慶
祝結婚五十週
年。

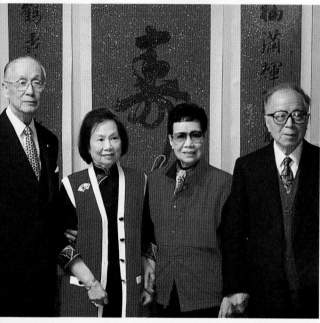

▲ 姊夫到松江路。

◀1996年2月，我們在姊夫
辜振甫的休士頓家中。
（左二為姊倬雲）

◀辜振甫姊夫八十華誕，
辜濂松夫婦（後排左、
右）向壽星敬酒。

結婚五十週年

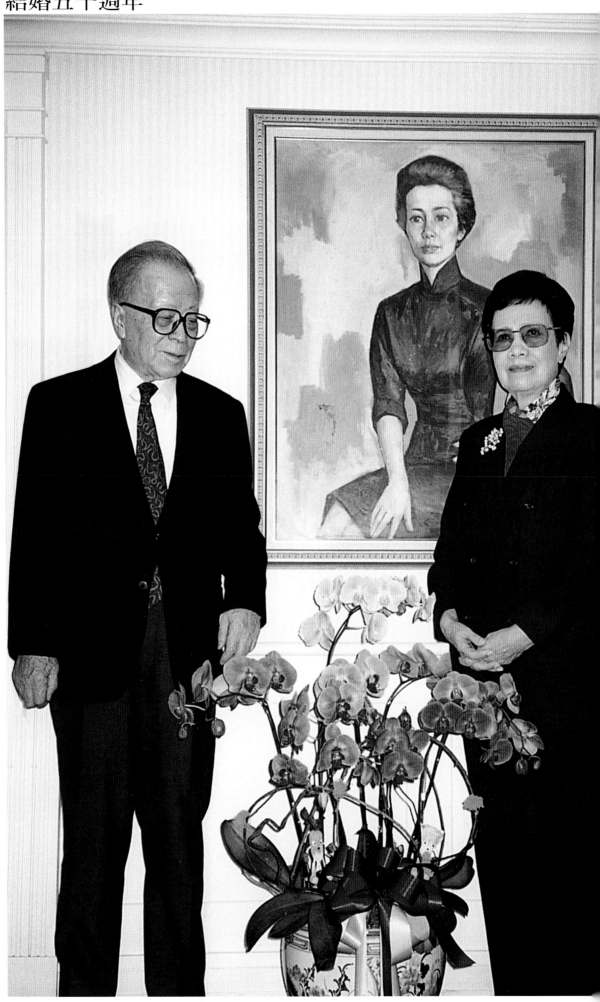

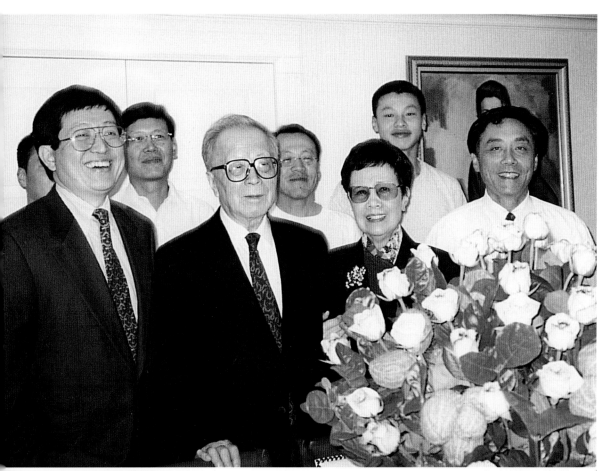

▲ 和女婿兒孫合影。

1999年4月26日結婚五十
週年慶，攝於家中名畫家
席德進所繪畫像前。

◀宴會中。

◀ 1965年元月南部
行，前排左起吳修
齊、吳三連、葉公
超、華嚴、蕭同
茲、黃雪邨夫人、
黃少谷、黃雪邨、
葉明勳。

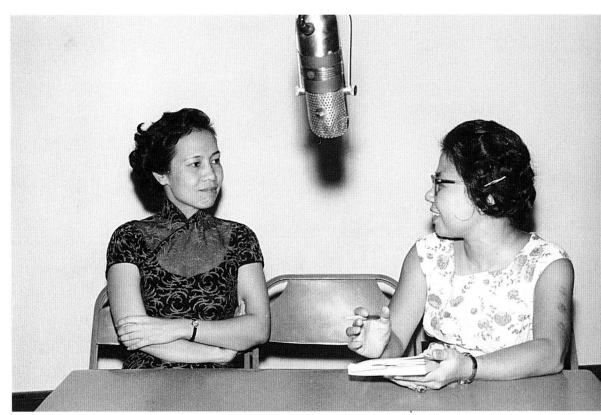

▲ 1963年，接受中國廣播
公司崔小萍女士訪談。

▶ 文藝座談會後留影。

▶ 1963年，女作家一行
人前往監獄參訪。

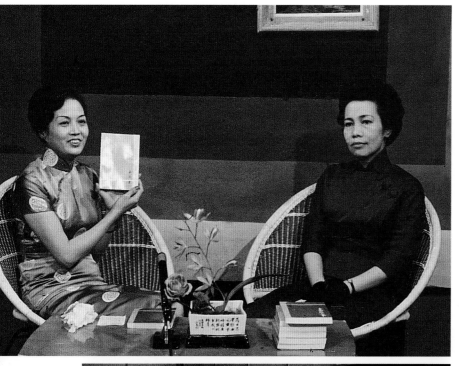

1963年11月，接
受台灣電視公司
「藝文夜談」鍾
梅音女士訪問。

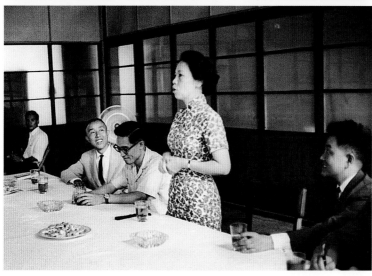

1964年5月，參加
政大新聞系座談
會。右為皇冠發
行人平鑫濤，左
為詩人余光中。

參加聯合報舉辦
作家座談會。

▲ 1964年3月，省府主席
周至柔邀請新聞界人士
前往大雪山旅遊。

▶ 周至柔主席與參訪者
合影。

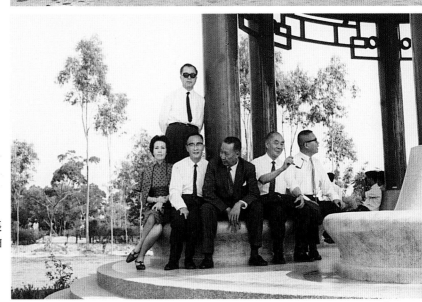

▶ 高雄澄清湖。右起張
明煒、蕭同茲、林柏
壽、黃雪邨、華嚴，
後立者葉明勳。

▲ 聯合報發行人王惕吾宴請蔣廷黻伉儷。（前排左起蕭同茲、胡慶育夫人、蔣廷黻伉儷、胡慶育、華嚴；後排左起王惕吾、葉明勳、王惕吾夫人、范鶴言伉儷、于衡。）

▲ 1966年6月7日，中興大學法商寫作協會演講。坐者尹雪曼（右一）、王亞（右二）。

▼ 中興大學法商寫作協會演講。

▼ 演講會場。

▶參觀中國廣播公司。

▶中國時報余紀忠伉儷邀請藝文界人士餐聚。

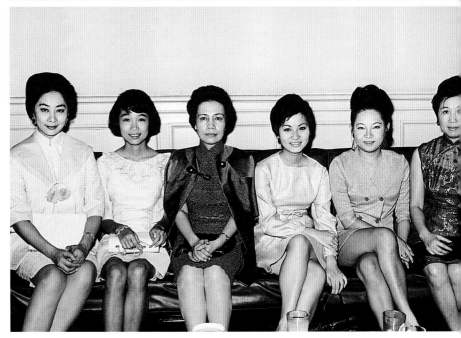

▶盧燕女士（左一）來台。

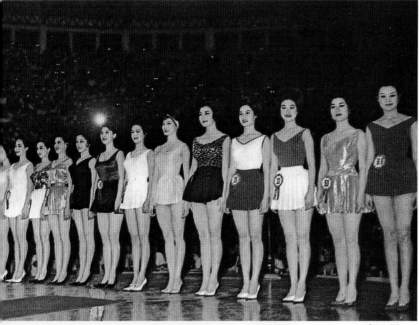

▲ 林素幸和華嚴見面，在
松江路舊居庭院留影。

▲ 1964年7月，
擔任第4屆中
國小姐選拔
評審委員。
參賽的美女
們合影。

▼ 宴會中留影。

▲ 1965年3月7日，在正聲廣播公司
擔任辯論會評審。

▶1966年5月8日，「讀者文摘」總編輯林太乙（右三）抵台訪問，中央社社長馬星野伉儷（左一、二）設宴款待，左三為葉霞翟。

▶張秀亞（後立者）、林海音（左一）、張明（中）和華嚴。

▶畢璞（左一）、姚宜瑛（左二）、林海音（前中）、胡有瑞（後立者）和華嚴。

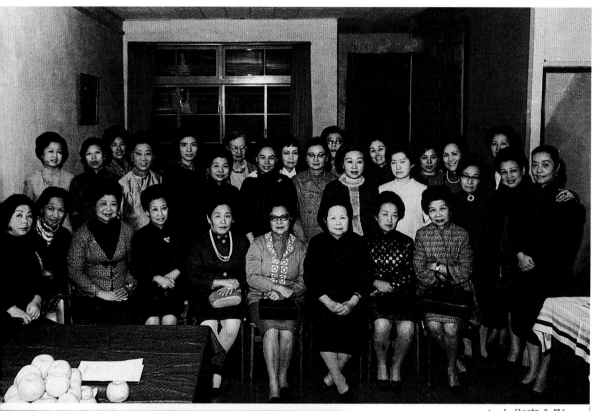

▲ 女作家合影。

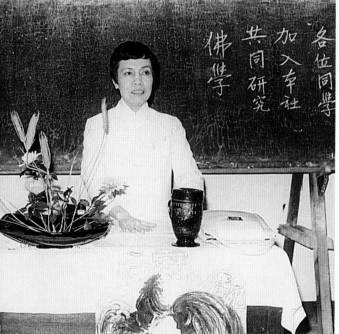

▲ 1967年1月20日，世新大學演講。

▼ 世新大學同學們。

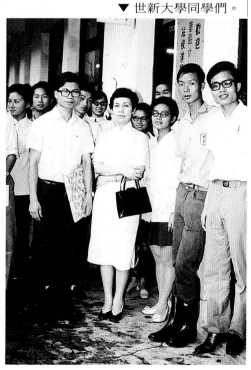

◀1971年5月21日，在
台北師範大學演講。

▼1970年12月4日，在
海洋大學演講。

▲ 演講中的神情。

▼ 與顧正秋（左）、
葉曼合影。

▲1974年，陳香梅（前左一）返台與女作家聚會。
徐鍾珮（前右一）、劉枋（後右二）、余夢燕（後
左三）、張蘭熙（後左一）、華嚴。

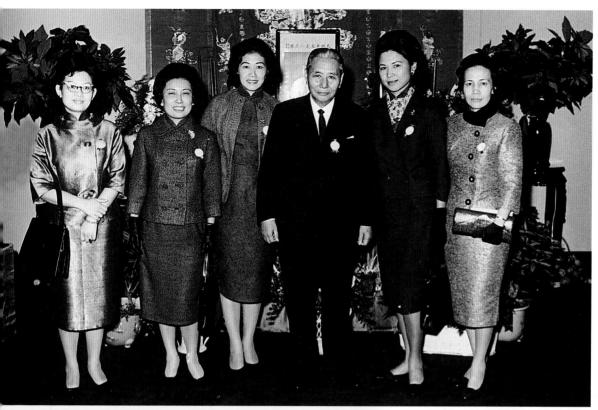

▲左二起徐鍾珮、查良鑑夫人、張群、章蘊文、華嚴到辜公館向辜老夫人祝壽。

◀1972年，和母親（右三）、倬雲（左三）一同參觀華視。右一為蕭政之，左一為林英國。

▼◀參觀中視。左起馮馮、華嚴。右起畢璞、謝冰瑩，以及張漱菡（右四）、穆中南（後右一）。

▼1970年9月，文協書展作家照片。

▶張群（左二）、黃
雪邨（左一）參觀
「蘭芉山館」。

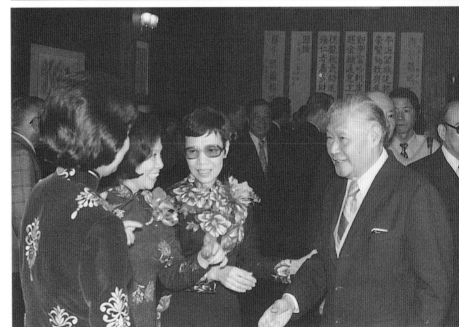

▶葉公超先生（右）
參加酒會。

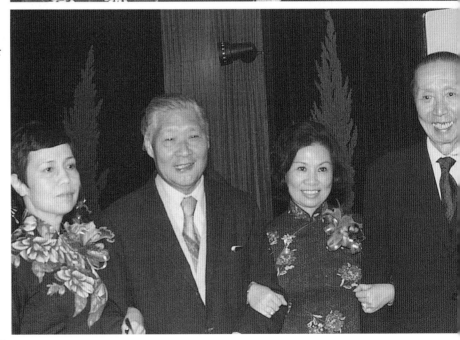

▶葉公超（左二）、
主人林柏壽叔公
（右一）。

▲ 張群（左起）、林紅芸和
嚴倬雲在「蘭芊山館」。

◀左起林紅芸、嚴倬
雲、華嚴攝於「蘭芊
山館」。（謝春德攝）

▼ 座談會中演講。

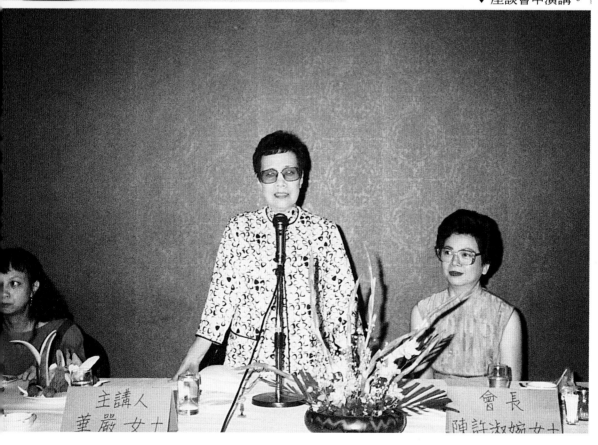

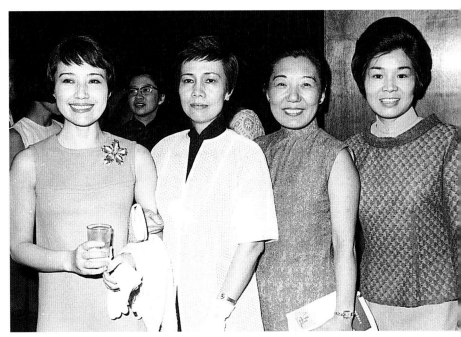

▶1981年8月，酒會
中和藤田梓（左
一）等人。

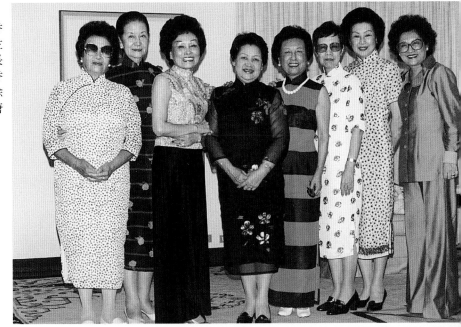

▶1982年2月，陳香
梅返國留影。（左
起陸寒波、陳長
桐夫人、陳香
梅、林海音、徐
鍾珮、華嚴、唐
舜君、顧正秋）

▶1982年9月。左起
三毛、丹扉、小
民、華嚴。

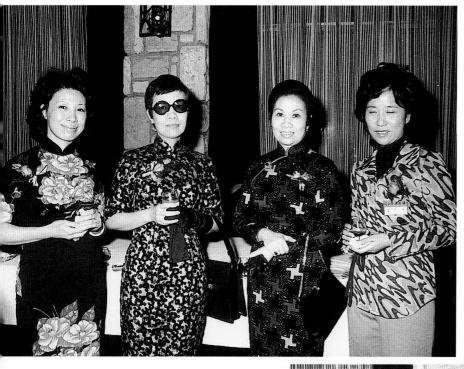

1974年3月12日，
國華廣告公司酒
會，葉明勳就任
董事長。

葉明勳（左）歡迎名畫
家藍蔭鼎（右）。

▲ 我們和國華廣告公司總
經理許炳棠夫婦合影。

陸寒波（左三）、徐
林秀（左一）、秦舜
英（右一）、倬雲和
華嚴（右二）共賞曇
花。

▶ 1982年5月，讀者來家中訪問。

▶ 陸寒波（中）、徐林秀（右二）、秦舜英（左二）、顧正秋（左三）等徐公館宴聚。

▼ 1982年9月。後排祝基瀅（左）、瘂弦（中）、梅新（右）；前排嚴友梅（左）、華嚴（中）、艾雯（右）。

◀應邀金鐘獎頒獎，右為作家司馬中原。

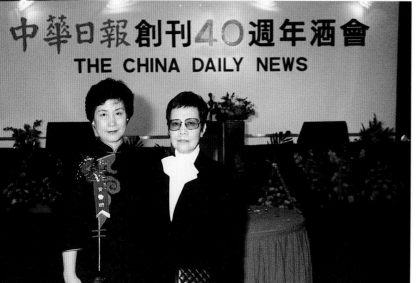

◀1984年7月6日，參加中華日報創刊40週年酒會。（左為黃肇珩）

▼1984年2月，出席中央日報副刊作者春節聯歡茶會。左起鄭佩芬、文可、熊文黛、華嚴，右起唐潤鈿、文心。

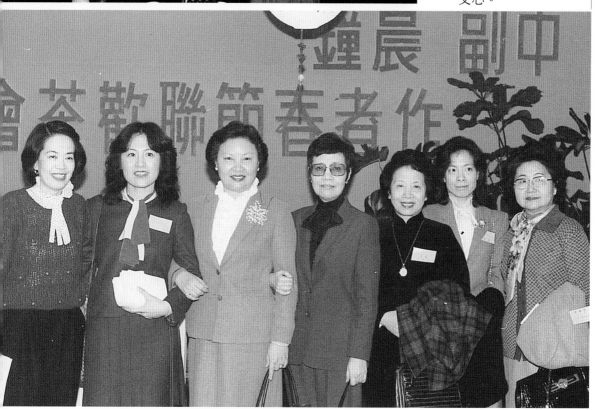

▲ 好友宴聚：後排左起錢
純、蔣廉儒、辜振甫、
葉明勳、耿修業、吳幼
林；前排左起王愓吾、
吳火獅、沈劍虹、蔣緯
國、魏景蒙。

▶ 朱撫松部長伉儷邀宴。

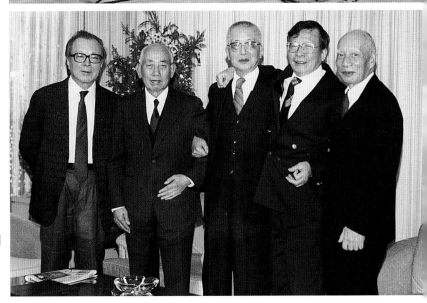

▶ 客廳一角：左起葉明
勳、黃少谷、袁守謙、
卜少夫、黃杰。

◀1984年2月18日，在
台北舉行當代女作家
作品展。

◀作品展示區。

▼1985年紀念抗戰五十
週年「回憶常在歌聲
裡」演唱會上。

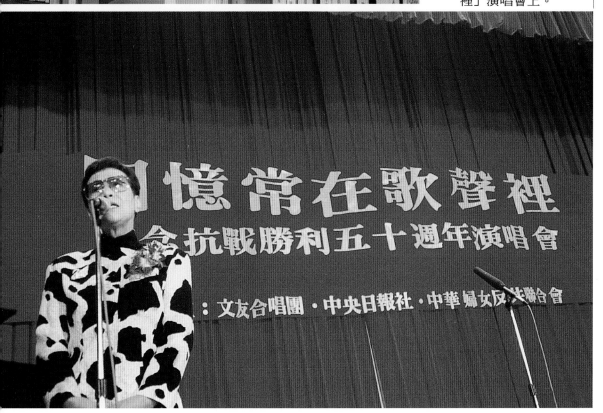

233

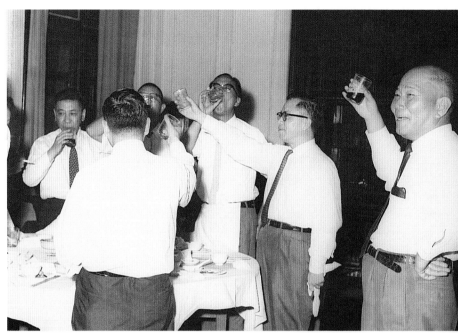

▶周至柔作東歡宴
新聞界，大家十
分盡興。

▶周至柔（左一）、
耿修業（右一）、
魏景蒙（右二）、
謝然之（前坐者、
葉明勳（後左
二）。

▶余紀忠（左）、葉
明勳（中）、周至
柔（右）。

▲ 上爲葉公超和葉明勳。
▲◀ 酒已盡興。　下爲黃雪邨（左）、葉公超
（中）、葉明勳（右）。

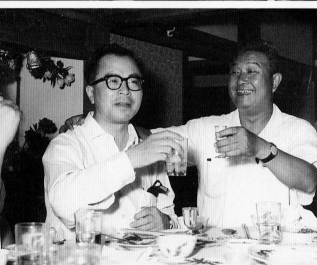

◀ 張延哲來家中餐聚。

▼ 張明煒和葉明勳。

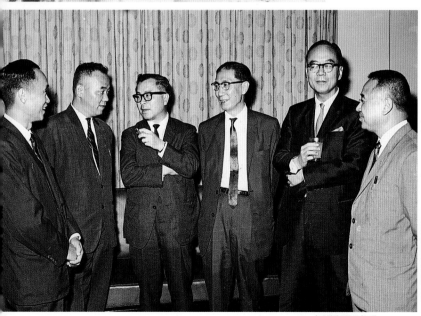

▲ 新聞界諸公。

受邀任「吳舜文新聞獎」董事

▶ 1986年，吳舜文新聞獎助基金會成立。華嚴（右二）受邀任董事、創辦人吳舜文（右三）、董事長周聯華（右一）、董事徐佳士（左三）。

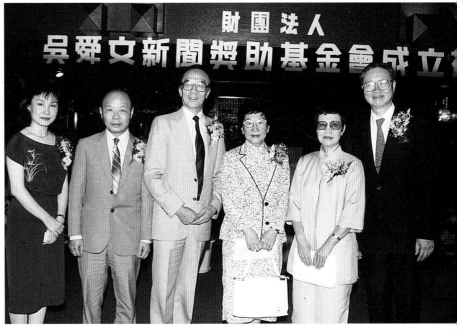

▶ 基金會董事會例行會議。

▶ 第一屆吳舜文新聞獎頒獎典禮。

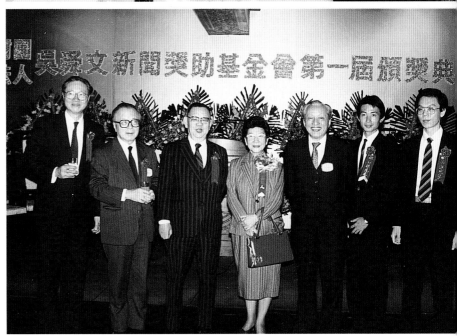

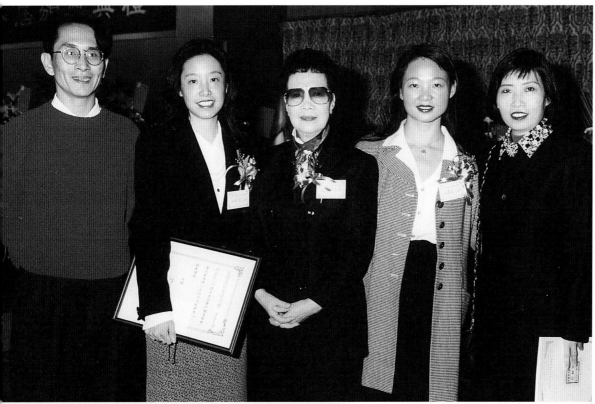

▲ 得獎人徐開塵（左二）和宋晶宜（右一）；林懷民（左一）、華嚴合影。

▼ 吳舜文和華嚴。

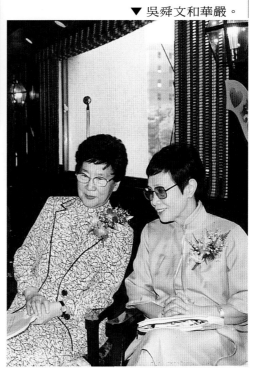

▲ 張心漪（左一）前來參加頒獎典禮。

擔任皇冠「文學巡迴演講」講師

▲ 1986年4月12日，皇冠出版社門前女作家合影。

▶ 華嚴擔任皇冠「文學巡迴演講」講師。

▶ 與讀者交流。

設宴迎接哈佛史學大師

◀1987年6月11日，美國哈佛大學歷史學家 Benjamin Schwartz 伉儷（右二及左三）來訪。林明成伉儷（左一、二）、葉明勳（右一）、華嚴。

◀設宴迎接歡聚。

▼ 宴會中。後排左起余紀忠夫人、朱秀榮、華嚴；前排左起陳勉修夫人、徐鍾珮、嚴倬雲、袁樞眞。

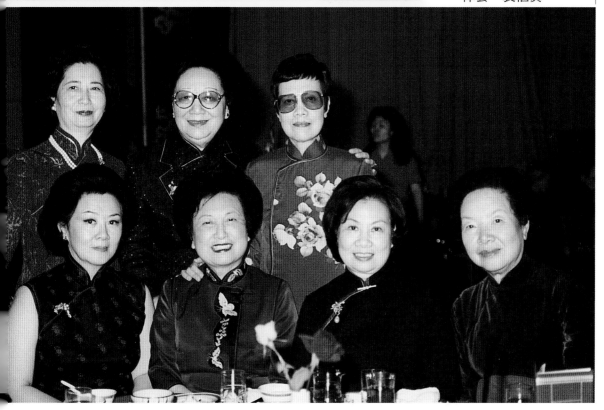

239

參觀皇冠主辦海外書展預展

▶ 1986年7月16日，參觀皇冠出版社主辦中華民國75年度海外書展預展。

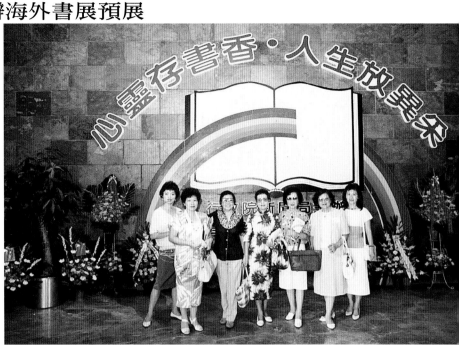

▶ 會場上與張蘭熙交談。

▶ 皇冠發行人平鑫濤（中）、作家王藍（左）。

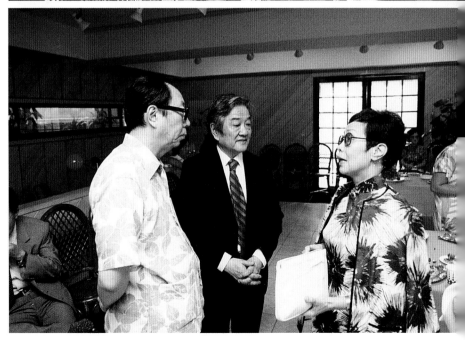

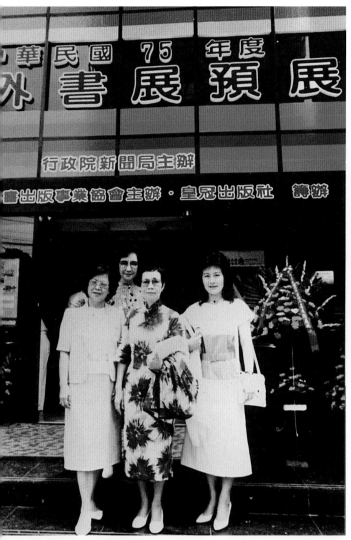

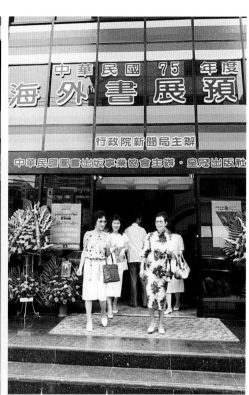

▲ 步出會場。

◀會場門口，與艾雯
（左一）、張漱菡
（後）、葉文可（右一）
合影。

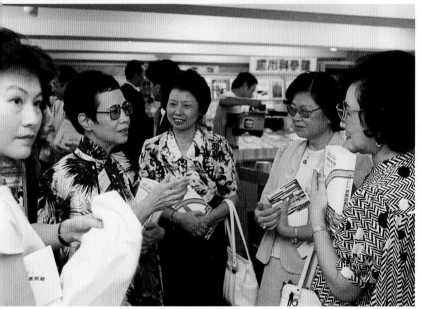

▼ 和文可一起逛書展。

▲ 女作家們。

葉文可榮獲「中山文藝獎」

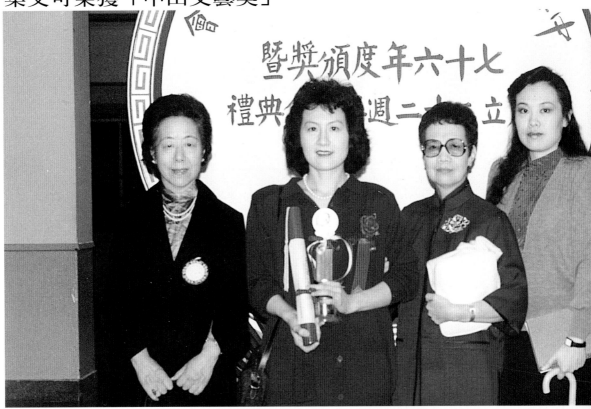

▲ 1987年（民國76年）11月11日，葉文可榮獲中山文藝獎。

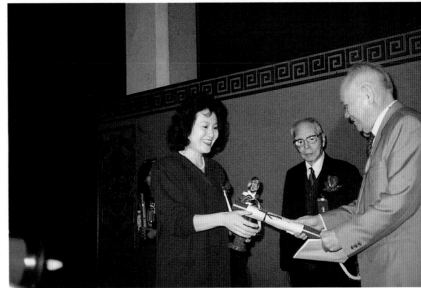

▶ 胡一貫先生頒獎給文可，中為楊亮功先生。

▶ 文可（中右一）和中山獎全體得獎人合影。

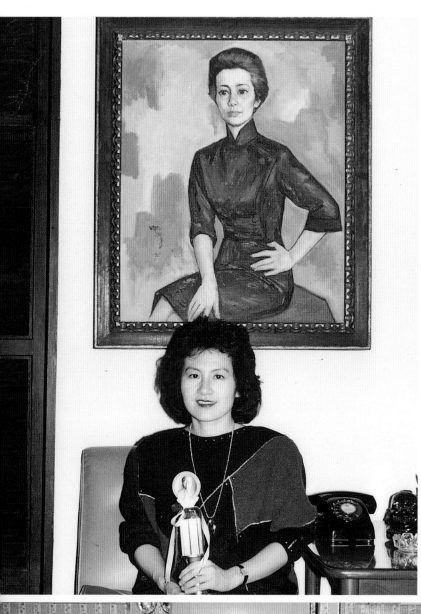

◀ 文可手持獎牌，在家
中留影。

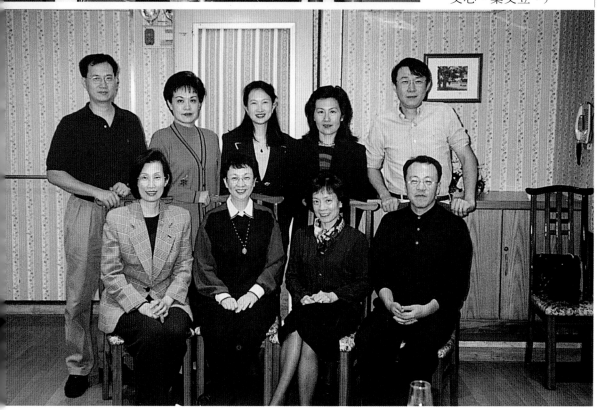

▼ 辜家、葉家九個一起長
大的表兄弟姊妹們。
（後排左起辜成允、葉
文茲、辜懷如、葉文
可、辜啓允；前排左起
爲辜懷箴、辜懷群、葉
文心、葉文立。）

台視訪問、華視演講

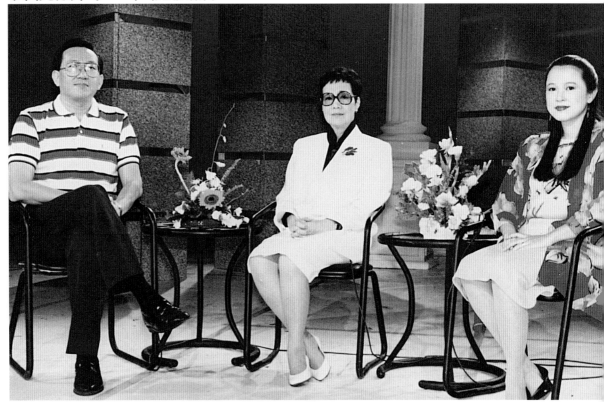

▲1989年接受台視「文化廣場」主持人趙寧、丁乃竺訪問，談寫作經驗。

▶1988年8月21日，在中華電視台演講。

▶演講會場。

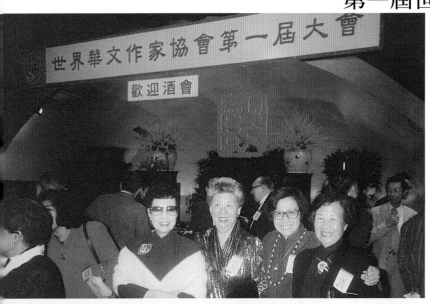

◀1989年5月3日，歡迎酒會中。右起羅蘭、小民、邱七七、華嚴。

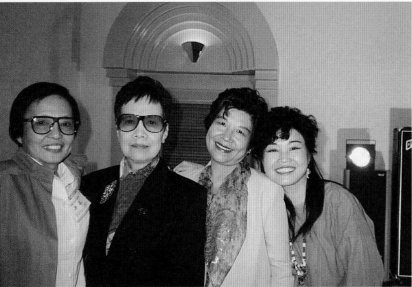

◀女作家合影。左起：丹扉、華嚴、王保珍、晨曦。

▼ 女作家交流會上。左起蓉子、趙文藝、潘人木、艾雯、華嚴、姚宜瑛、邱七七。

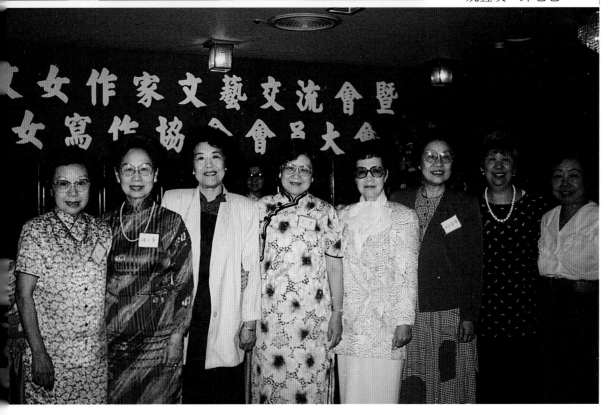

▲ 張學良伉儷來台。前排左起：張寶琴、秦孝儀夫人、華嚴、張學良、張學良夫人、張繼正夫人、徐鍾珮、張祖貽夫人。後排左起：王必成、葉明勳、秦孝儀、張繼正、朱撫松、張祖貽、林明成。

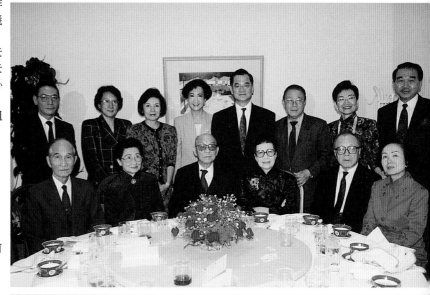

▶ 連戰伉儷（後排右四、五）宴請張學良伉儷（前排左二、三）。

▶ 謝東閔（左一）參加宴會。張學良伉儷（後左一、後中）、黃少谷（後右一）、華嚴。

◀ 主人表弟張昭泰（台上唱歌者），表弟妹王平（右中），主客連戰伉儷（前排右一、二）。

◀ 連戰伉儷（前右一、二），左一為張心漫校長。

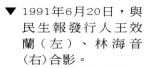

▼ 1991年6月20日，與民生報發行人王效蘭（左）、林海音（右）合影。

▲ 1991年3月29日，前往台北外雙溪至善園觀賞牡丹。左起為聯合報發行人王惕吾、葉明勳、華嚴、秦孝儀、王夫人、聯合文學發行人張寶琴、王必成（後排）。

▶ 與秦孝儀先生合影。

▶ 共賞台灣難得一見的白牡丹。

葉明勳接任世新大學董事長

◀1991年，葉明勳接任世界新聞大學董事長。

◀成嘉玲女士向葉明勳致賀。

▼ 左起黃肇珩、黃天才夫人、曹聖芬夫人、張郁廉、魏惟儀、陳叔同夫人等。

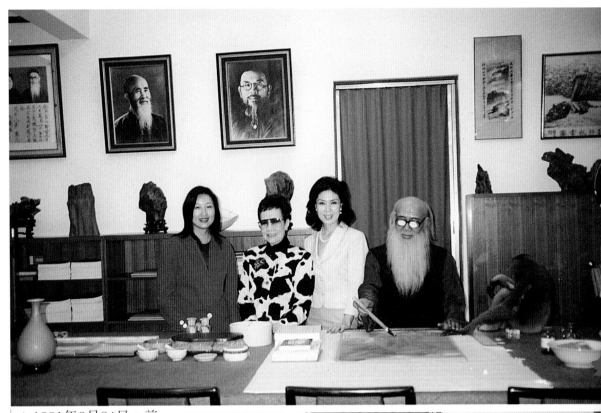

▲1991年3月24日，前
往台北外雙溪大千蠟
像館。石淑平（左
一）、白嘉莉（右
二）、華嚴。

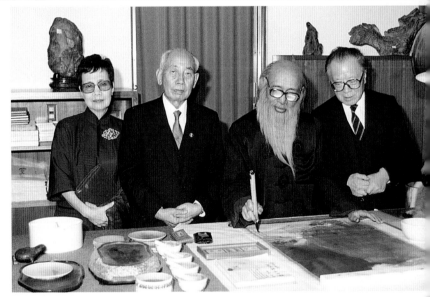

▶大千大師正在作畫。
黃少谷先生（左二）。

▶與葉明勳握手的是大
千大師本尊啦。

◀張大千大師喜好平劇。

「陽光有愛」公益活動

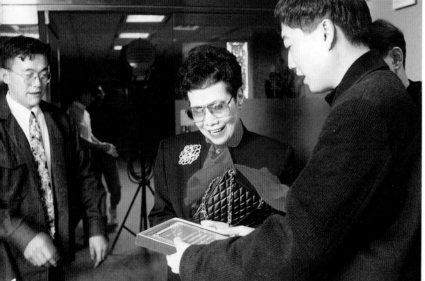

◀1992年11月，參加陽光基金會與唱片業共同策劃「陽光有愛」公益活動。小蟲致贈感謝狀。

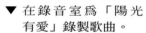

▼ 在錄音室爲「陽光有愛」錄製歌曲。

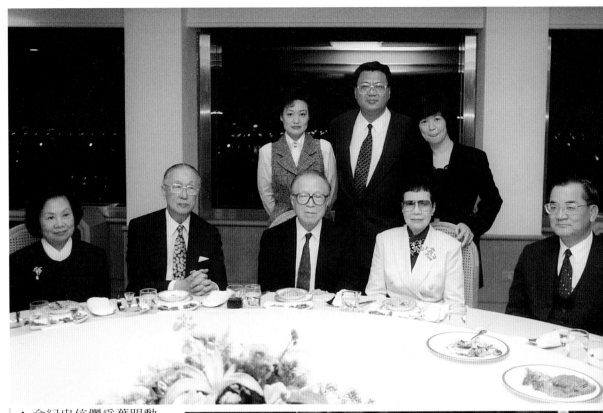

▲ 余紀忠伉儷爲葉明勳
慶生，後排立者爲余
建新夫婦及余範英
（右）。

▶ 1992年9月聯合報發
行人王惕吾八十大慶
壽宴上。

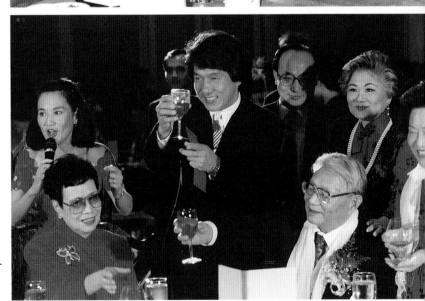

▶ 影星成龍向王發行人
等敬酒。

榮獲文藝協會頒贈榮譽文藝獎章

◀1993年5月4日文藝節，獲贈榮譽文藝獎章小說類獎。與其他諸位得獎人合照。

◀齊邦媛女士和華嚴。

▼1994年5月21日，在國賓飯店宴請文友。右起蓉子、邱七七、華嚴、宋思樵、劉靜娟、唐潤鈿、楊夢茹、張錦郎、張芳寧。

美科大擴校募款義展

▶ 1996年11月，參加美國國際科技大學擴校募款義展酒會。右三爲名畫家歐豪年。

▶ 與會人士合影。

▶ 陳立夫先生百歲壽辰。

丙子夏仲旅緯如
華嚴女史清供

豪年沐手敬譔

▲ 名畫家歐豪年所繪僅見的觀音畫像。

葉文心演講：世紀末的金融風暴

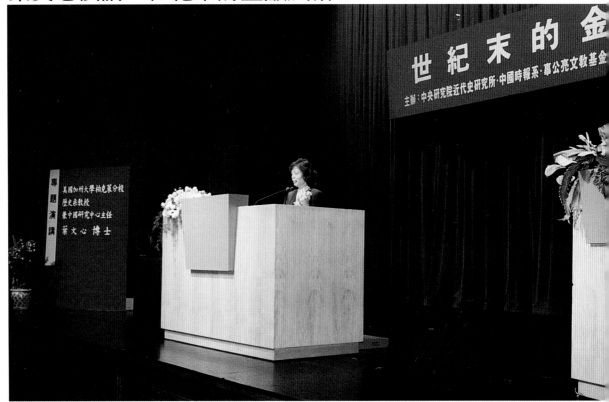

▲ 1998年9月25日，葉文心在台北社教館演講「世紀末的金融風暴」。

▶ 會場中。前座右一、二爲余紀忠伉儷。

▶ 1997年2月21日葉文可榮獲中央日報文學獎，李總統夫人曾文惠親臨頒獎。

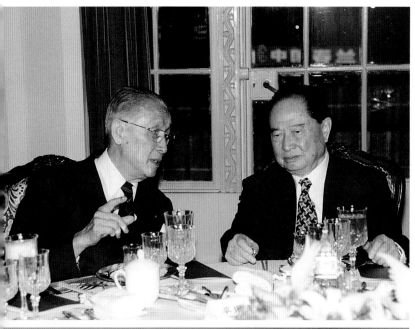

◀ 1998年10月14日在上海，汪道涵會長設宴款待姊夫辜振甫。

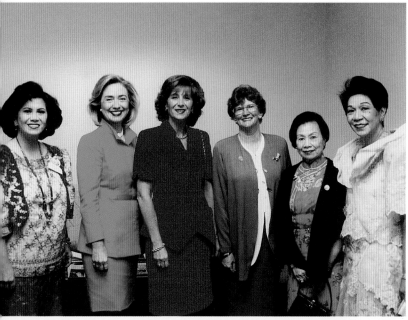

◀ 姊倬雲（右二）會見美國總統夫人希拉蕊（左二）。

◀ 貝諾法王授與嚴喇嘛（二弟仲熊）金剛阿闍黎證件。

▼ 嚴喇嘛攝於壇城前。

▶ 2005年（民國94年）11月18日自由時報。內容摘要：六十年前，葉明勳以中央通訊社特派員由重慶來台採訪，從此駐留台灣，從事新聞工作長達一甲子，為了譽揚這位當前台灣最資深、最備受敬重的耆老對台灣新聞的貢獻，台北市記者公會宴請「明公」，各重要媒體領導人齊聚一堂，舉杯向這位新聞前輩致敬。

▼ 2005年（民國94年）11月21日人間福報。內容摘要：明公歷經中央社台分社長及中華日報、自立晚報、台灣新生報董事長、台北市新聞記者公會創會理事長，現任世新大學董事長，是新聞界的精神領袖。

中華民國九十四年十一月十八日／星期五　民生報

葉明勳新聞話舊
喜憂參半說當前
來台一甲子餐會　處萬變而不變其風格

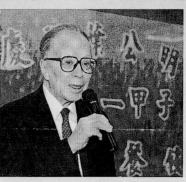

▲ 葉明勳在來台60年慶祝會上致詞。　記者陳再興／攝影

【記者徐開塵／報導】現在的新聞記者喜歡跑「獨家新聞」，其實熱愛新聞工作超過一甲子的新聞耆宿葉明勳，才真是搶獨家新聞的前輩。昨晚，台北市新聞記者公會舉辦「慶祝新聞耆宿葉明勳先生來台六十周年」致敬餐會，葉明勳公開60年前的「大獨家」，一屋子新聞人聽得津津有味，紛紛舉杯向「明公」表達敬意，93歲老人的臉上寫滿了得意之情。

民國34年抗戰勝利，當時在陪都重慶「中央社」服務的葉明勳，奉派跟隨政府前進指揮所人員，10月5日搭乘美軍提供的五架小型軍機，橫越半個中國，來到台灣，負責採訪台灣光復的新聞。當時同行的還有中央日報、掃蕩報、重慶大公報、上海大公報等四位記者。大家初到寶島，歡天喜地，卻未料一場新聞競賽早已展開。

來台前，葉明勳曾專程拜訪時任軍政部次長的陳儀，期望能多帶一名報務員來台協助發稿，陳儀以軍機座位有限而拒絕，只好轉向空軍先遣部隊負責人林文查來軍求援，借助空軍先遣部隊等天與大陸傳遞訊息的時候，把他的新聞稿「夾帶」傳回空軍總部，再轉給中央社編輯檯。

打點好發稿的方式，葉明勳來台後，氣定神閒，不動聲色，如常參與相關參訪活動。可是每到晚餐時間，他就上演「失蹤記」。他說，那時台灣還沒有三輪車，他獨自坐著人力車到松山機場空軍先遣部隊去寫稿、發稿，晚上回到住處，同業問他去了哪裡，他只回答「那是秘密」。一連十天皆如此，直到10月24日陳儀等接收台灣的高層抵台，帶來近日的報紙，其他同業才發現漏了大新聞，卻還不明白他如何辦到的。

昨晚，慶祝他以首批新聞記者身分來台60周年的餐會上，93歲的葉明勳不持手杖，聲音宏亮自暴「大獨家」，讓滿室新聞人見識了前輩搶新聞的衝勁和專業。

60年的故事，一天一夜說不完。葉明勳說，他最喜歡拿破崙的一句話，「我的字典裡沒有不可能的事」，年輕時也是抱持這種精神在跑新聞。

事實上，現為世新大學董事長的葉明勳，多年來歷經職務，始終堅守新聞崗位，一路見證今昔政經社會環境變貌，也經常撰文抒發對相關的建言。在「來台一甲子——遠愁日暮、老年終河清」專文中，他更對台灣新聞界的變化，直言喜憂參半的感觸。

他表示，台灣的民主社會新聞自由終於獲實現，媒體受重視，是可喜的現象，但令人憂心的是，「目前有時竭澤而漁剝削之能事，任較之當年二二八前部分尤甚，只以時代開放，妄用自由，無人為之約束耳，亦究非媒體發展應有的健態。」他認為，「處萬變而不變其風格」，才是理想。

前台北市記者公會理事長慶平也表示，早年《異域》一書能在台灣出版，與「文星」站在第一線上力爭言論自由有密切的關係。60年匆匆而去，今日台灣人，尤其新聞工作者更應珍惜明公及那個記者所創造的基礎。

一個晚上都是衆人圍繞著聽，葉明勳的欣喜之情，溢於言表，他說：「這場餐會等於給了我一個最大的勳章。」

自由時報 2005年11月18日／星期

新聞人舉杯　向葉明勳致敬

特派記者身份從重慶來台採訪，從此駐留台灣，成為本土新聞工作默默努力長達一甲子歲月；為了譽揚這位當前台灣新聞界最資深、也個受敬重的耆老，對台灣新聞界的貢獻，來自全國各重要媒體領導人也齊聚一堂，舉杯向這位心目中的新聞界致敬。

自由時報總編輯陳進榮、中國時報社長林聖芬、東森電視副總裁趙怡、中國電視公司董事長詹天性、復興廣播電台總台長李慶平、中國廣播公司總經理陳克允、中央通訊社總編輯何國華、中視公司總經理江奉琪、警察廣播電台總台長趙錦消等；頭角崢嶸的各媒體領航者暫時拋下閱聽率的競爭排名，共聚一堂，就是為了向這位新聞界推崇的老前輩葉明勳老先生致敬。

現任世新大學董事長的葉明勳老先生，自民國卅四年十月五日以中央通訊社台灣特派員的身份抵台，六十年前擔任中央記者之職，世新大學董事長、中華日報社社長劉裕光、世新大學董事長等職位，文思澄澈清晰，向來為新聞界的高望重，北市第一屆記者公會理事長，自由時報社長林聖芬、發行人、自立晚報社長、世新大學董事長、文星雜誌葉老引逃拿破崙名言「在我的字典裡沒有不可能這個字」一句話奉為圭臬，從六十年前擔任中央記者至今，一直都把這，也期許所有的新聞從業人員都能為台灣的新聞自由及品質而努力。

句福報 人間福報
Merit Times

中華民國九十四年十一月二十一日 星期一

新聞耆宿

創辦人　星雲 大師
發行人　心定和尚
今天四大張 每份訂價拾元

葉明勳先生來台六十周年，台北市新聞記者公會理監事及各大媒體主管「羅漢請觀音」，發起餐會向這位新聞界耆宿致敬，場面溫馨感人。

葉先生現年九十三歲，民國三十四年十月五日以中央通訊社台灣特派員身分，從陪都重慶偕同政府首批來台的前進指揮所人員，搭乘美機來台，採訪台灣光復的新聞，轉眼一甲子。

明公歷經中央社台灣分社長，以及中華日報、自立晚報、台灣新生報等媒體董事長的職務，還擔任台北市新聞記者公會創會理事長，現任世新大學董事長，是同業公認的精神領袖。

在自立晚報董事長期間，明公讓鄧克保的小說「異域」問世。該書作者郭衣洞，就是大家熟悉的異議人士柏楊先生。明公一生奉獻新聞事業，不遺餘力，備受新聞同業推崇，明公也有獨走高飛之時。當年屆臨百廢待舉，電信不通，行前先洽安空軍為其準備二十天的新聞，讓中央社獨家消息傳送到上海。一起來台的同業驚覺長篇累牘盡是《中央社特派員葉明勳名言……

談起這段往事，明公已晚。明公引用拿破崙名言：「世界上沒有不可能的事！」

▲ 2005年（民國94年）11月18日民生報。內容摘要：葉明勳說，他最喜歡拿破崙的一句話，「我的字典裡沒有不可能的事」，年輕時他抱著這種精神在跑新聞。

來台一甲子

葉明勳

—遠路不須愁日暮、老年終自望河清—

▲世新大學董事長葉明勳。　　（葉明勳提供）

唯一不變 堅守新聞崗位

勵精圖治 民主大放異彩

血脈相連 兩岸自不能斷

當時人物 無不愛護台灣

言論自由 得來不易

台灣同胞 守法克己負誠

▲初抵台北時的中央社特派員葉明勳，當時才廿二歲。　（葉明勳提供）

◀◀葉明勳（後排右一）與當時記者馬格麗芮在一起及曾合影。　（葉明勳提供）

教育普及 造就經濟繁榮

開拓新境 需要大智大慧

人才濟濟 無數一時之選

正本清源 改善社會風氣

走向世界 走出自己的路

▲「來台一甲子　葉明勳◎文」，2005年（民國94年）10月5日中國時報。內容詳述來台從事新聞工作六十年重要心路歷程，見證台灣歷史，策勉台灣走向世界，走出自己的路。

葉明勳擔任新聞評議委員會主任委員

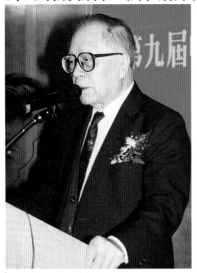

▲ 葉明勳致詞。

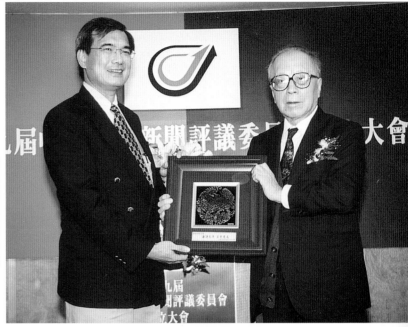

▶ 1999年8月28日，第9屆
新聞評議委員會成立，
葉明勳擔任主任委員。
左爲賴國洲先生。

▶ 長婿沙正治（右一）與
美國前總統柯林頓先生
會面交談。

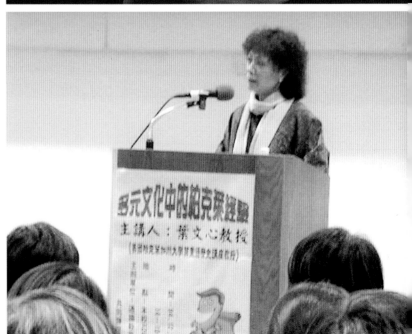

▶ 2005年12月20日，柏克
萊加州大學莫理遜歷史
講座教授葉文心在台北
世新大學演講「多元文
化中的柏克萊經驗」。

◀▼ 2001年葉文可翻譯《雪洞》。
2002年丹津・葩默喇嘛到美國
巡迴演講時,與文可相遇。

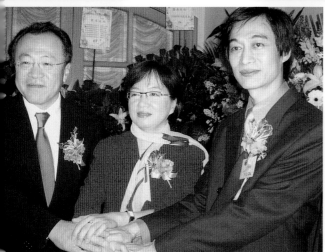

▲ 2005年,安吉斯媒體集團・凱絡媒體
喬遷慶祝酒會。葉文立董事長(左)主
持剪彩。

▼ 葉文茲任職華航研究員。

贈書北京大學

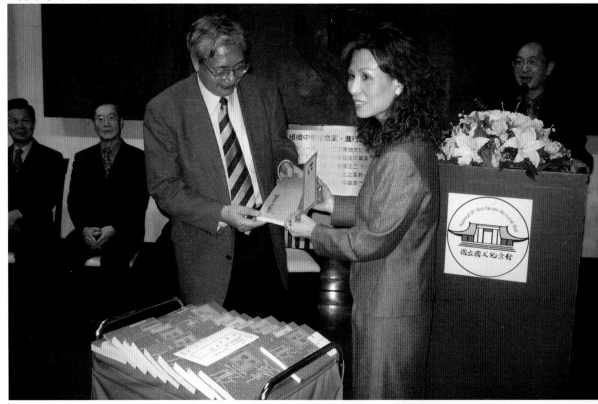

▲ 2005年12月20日，北京大學校長許智宏接受華嚴贈書（蔡淑貞博士代表），茶會中表示感謝。

▶ 許智宏校長致詞，台上坐者右起王金平、簡又新、趙守博、孔令晟、王甲乙。

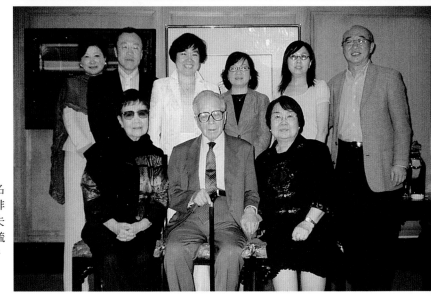

▶ 2005年春日，香港名女作家梁鳳儀（後排左三），偕劉念眞夫人（前排右一）、劉毓慈伉儷（後排右一、二）來訪。

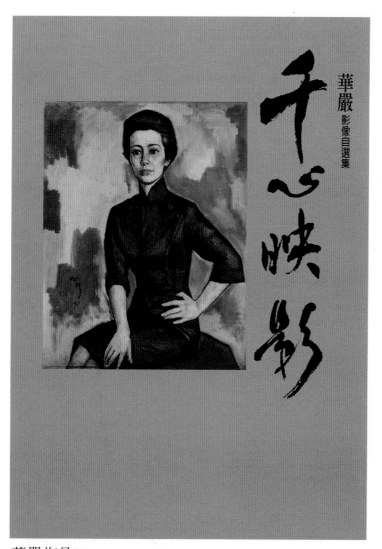

華嚴作品22
千心映影
初版：2006出版

千心映影，千影千心，
清晰栩栩，寂寂空空。

國家圖書館出版品預行編目資料

千心映影 ： 華嚴影像自選集／華嚴 作. 一初
版. 一 臺北市：躍昇文化，2006〔民95〕
面：公分. 一（華嚴作品：22）

ISBN 957-630-720-1（精裝）

1.嚴停雲 - 照片集

782.886 94022616

華嚴作品／22

千心映影—華嚴影像自選集

ISBN 957-630-720-1

作　　　者　華　嚴
發　行　人　吳貴仁
總　　　監　林蔚穎
編　　　審　曾美珠
主　　　編　陳礫華
封 面 設 計　霍榮齡
封 面 題 字　歐豪年
美 術 編 輯　高　華
出　版　者　躍昇文化事業有限公司
地　　　址　台北市仁愛路四段122巷63號9樓
電　　　話　（02）2705-7118（代表號）
　　　　　　（02）2703-1828
傳　　　真　（02）2702-4333
劃 撥 帳 號　1188888-8
劃 撥 帳 戶　躍昇文化事業有限公司
登 記 證　局版台業字第3994號
製　　　版　台欣彩色印刷製版股份有限公司
印　　　刷　皇甫印刷有限公司
總 經 銷　貿騰發賣股份有限公司
地　　　址　台北縣中和市中正路880號14樓
電　　　話　(02) 8227-5988 (代表號)
傳　　　真　(02) 8227-5989
初　　　版　2006年6月

定　　價　新台幣2000元

法律顧問 謝天仁律師